法式夢幻復古風
婚禮布置&花藝提案

Cérémonie de mariage décorée
avec des fleurs et plantes de style
Shabby à la française

空間設計・禮服穿搭・雜貨手作・活動規劃

吉村みゆき＊著

MARIAGE

　　一直以來，每當我與眾多即將步入幸福之門的新人們接觸時，抑或身處婚宴現場實際感受幸福氣氛時，我常常會這麼想：結婚典禮不只是個儀式，而是「傳達謝意的、十分重要的場合」，當然也是日常無法體驗的「特別時刻」。

　　回想自己的婚禮，我也是在與另一半不斷溝通之後，在很多人的協助之下，才順利迎接那幸福的一天，並圓滿了當天所有的美好。

　　當時，我最希望的就是「能自己打理會場的花藝布置」。婚禮前一天，我自己到花市去採買花材，親自製作了重點花飾和捧花。雖然旁人總是不斷提醒我：「如果太過操勞而在當天累壞自己，那就沒有意義了吧？……」幸好我有值得信賴的花藝界夥伴們！除了主要的花飾由我自己準備，婚禮上其他部分則仰賴著他們為我精心打造，呈現出了一個如夢似幻的美麗空間。婚禮當天，穿上母親為我準備的禮服，與未來的另一半、公公婆婆、親友和眾多夥伴們齊聚一堂，在重要且心愛的人的陪伴之下，我度過了超乎想像、充滿笑容與感動的時光──這一天，真是人生最幸福的一天。

　　現今的婚禮風格多元，新人們可以自由地選擇屬意的類型，能夠按理想去設計打造。每個人都想成為自己夢想世界中的主人，而「婚禮」正是夢想成真的重要機會！你可以完全按照自己的心意，盡情盡興。我真心希望每一場婚禮都能充分展現兩人的風格，新人在這一天能夠過得比全世界任何人都開心幸福。來賓和家族成員們的笑容和祝福，代表著兩人一路走來的美好；婚禮的主題和空間設計，則是堅定地展現了兩人的人生態度。

　　你小時候的夢想是什麼？對你而言，什麼是比一切都重要的呢？你喜歡的電影又是什麼呢？雖然有時令人難以啟齒，但你想要嘗試什麼樣的風格呢？為了向來賓傳達感謝的心意，你們兩人能做些什麼事呢？……不斷地思考並想像，試著找出屬於你們兩人的風格，然後同心協力地一起實現吧！

　　其實，打造夢想中的婚禮並沒有想像中那麼辛苦喔！現在有相當多的婚禮專家，他們會全力給予協助和支持，所以婚禮前的每一天，你都可以盡情地享受這個過程。當日子終於來到了舉辦婚禮的這一天，請好好地環視現場，你會發現，現場的某個角落，一定會有比任何人都哭得更慘的工作人員！

　　如果這本書能幫助你閃耀美麗的光彩，能協助你擁有與眾不同且滿盈著幸福與笑容的婚禮，那麼這將會是我最大的祝福與喜悅。

<div align="right">Reve Couture　吉村みゆき</div>

1

PREMIÈRE LEÇON

法式古典
婚禮會場布置&花藝

DÉCORATION DE LA SALLE
DE MARIAGE STYLE
SHABBY À LA FRANÇAISE

MODÈLE 1

STYLE ÉLÉGANT AVEC DES ROSES

粉紅花朵・典雅優美風

──婚禮上洋溢著尊貴高雅的氛圍──

粉紅色象徵著喜悅，令人充滿憧憬和嚮往，只要是女人，誰能對它說不呢？從事婚禮布置時，大量使用煙燻色調的粉紅玫瑰進行裝飾，整個會場就會滿溢著幸福感。在這個基調上再添加沉穩的淺灰色，即可勾繪出時尚典雅的氛圍。幸福卻不過分甜美，一場專屬於大人們的派對即將展開。

來賓席上裝飾著花藝作品，大量使用了洋溢著古典氣息的玫瑰。
新人入場後，新娘的捧花可裝飾在來賓席的最前方。

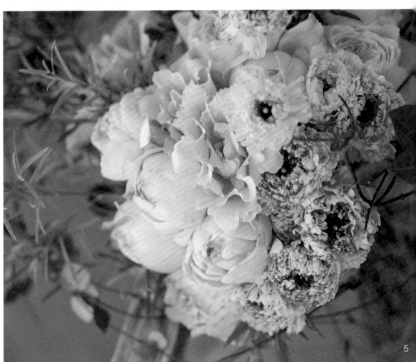

畫框與玫瑰分別代表著兩人，一起溫柔地迎接來賓
粉紅色＆灰色，共同打造典雅世界

　　主題是「裱框師新郎和花藝家新娘的婚禮」。以高貴雅緻的粉紅玫瑰為主角，利用灰色羽毛、刺繡抱枕等加以襯托，勾勒出成熟高雅的大人世界。布置上有一個重點，那就是大大小小擺設在會場四處的畫框。有的畫框從天花板上垂吊下來，綠色植物輕輕攀附其上，有的畫框被當成餐墊，擺放在餐盤下方，整個空間洋溢著設計感與玩心。長型桌上陳設著銀色水壺、試管狀的花藝裝飾、造型精美的蠟燭，這些物品各自成簇似地擺放在桌上，浪漫風情吸引著來賓們的目光。

1.餐具、花器和燭台等統一使用銀色，營造出貴族般的晚宴，展現高雅氣質。2.蠟燭造型細緻，精工巧藝的氛圍頓時提升宴會格調。3.復古畫框從天花板上垂吊下來，細梗絡石的枝蔓輕輕地纏繞其上。4.復古畫框款式各異，放在餐盤下就是設計感十足的餐墊。5.捧花的主花是Yves Silva，這是一款帶有淺灰色調的粉紅玫瑰。搭配煙燻色調的陸蓮花，勾勒出古典時尚。

6.來賓席上的花飾選用彩度較低的花朵,色調比新娘捧花更為低沉。7.試管造型的插花作品輕巧地並排著。8.復古風的水壺穩定視覺,凝聚整體設計。
9.大面積的質感灰色桌布搭配長條狀的粉紅桌旗,點綴出華麗氣息。10.椅背裝飾花有兩種設計,任意錯落配置。宴會結束後可當成小禮物送給客人們。

1.色澤偏紅的尤加利能增加花藝作品的深度。2.刻意讓左右兩側呈現不對稱，營造優雅洗練的印象，同時也增添趣味。3.綻放的玫瑰Country Girl微微輕垂著，相當可愛迷人。4.新郎座位旁的花藝布置刻意使用較多的綠色。5.新人的座位上擺放著抱枕，枕巾分別繡上兩人名字的開頭字母。6.擺設在腳旁的花藝裝飾高調奢華，為了與之形成對比，刻意讓桌面上的裝飾顯得簡約低調。7.灰色的羽毛醞釀出成熟大人獨有的魅力。P.13為了讓賓客能清楚看見坐在椅子上的新人，邊桌刻意選用尺寸較小的款式。

MODÈLE
2
STYLE MINIMALISTE AVEZ DES FLEURS ET PLANTES DE COULEUR TENDRE

沉穩色調・極簡素雅風

——歡迎來到奇幻森林裡的祕密派對！——

　空間裡滿布著白色和淡綠色的花朵，搭配色調低沉的綠葉，打造一場賓主盡歡的極簡風派對。彷彿把小小的森林原封不動地搬進室內，空氣中輕輕飄散著不可思議的氛圍，不禁令人聯想到奇幻的夢想世界。就在這兒迎接獨一無二的美好時光吧！

直立的蒲葦有著銀白色的鬆柔花穗，枯枝上結有輕透的水晶果實，色調低沉的花朵則是四處盛開……這裡是不可思議的奇幻森林。
垂吊在牆壁上的布簾彷彿是勝利旗幟，半空中的吊飾展現歡樂氣息，來到主桌旁的賓客們無不感染著新人的愉悅與興奮。
主桌是眾人矚目的焦點，以主桌為中心進行布置，打造令人難忘的華麗會場。

在祕密森林裡，兩人的心緊緊結合為一
輕柔的白花綻放，代表我倆誠摯的邀請

　　婚宴上的新郎是音樂家，新娘則相當喜歡縫紉。新郎座前垂飾著
鋼琴捲譜，新娘座前則擺放著銀色裁縫工具箱，裝滿了心愛的材料，
繡有美麗花紋的古董布料輕輕自桌面垂放而下。藉由這些飾品，新人
輕輕地向所有來賓述說著各自擁有的美好世界。主桌四周擺設著花藝
作品，刻意選用低調沉穩的色系。法絨花彷彿絲絨般柔軟，新娘花和
蕾絲花輕盈柔美，不同的花朵在低沉的色調中妝點出璀璨的華麗感。

P.16 將綁有手工流蘇的吊飾，懸掛在枯枝之
間。製作流蘇時，建議使用玻璃紗、蕾絲、薄
紗、絲綢等素材，能夠呈現出輕盈感。若是在
寒冬，適合採用深色系的絲絨或羊毛。製作
時，將布料分剪成細條狀，抓成一束後對折，
綑綁固定即可。綑綁的位置可往上一些，能給
人俐落的印象。P.17為了彌補有限的色系，裝
飾的花材可以在「形狀」上展現變化。選用當
季的花朵、藤蔓類、枝材、薑草類等植物，利
用各式各樣的形狀增添豐富的表情。

1.新娘捧花的花色與質感是重要關鍵。2.讓賓客們插花用的花材,質感與會場的花藝裝飾相近,營造出沉穩氛圍。3.象徵著新人的半身模特兒在入口處迎接賓客。裝扮成新郎的模特兒旁擺放著小提琴;代表新娘的模特兒則利用不凋花來裝飾,身上的禮服呈現出尚未縫製完成的感覺。4.飾品盒裡裝著水晶、珍珠、人造花等飾品,飾品上附有賓客名牌,可作為座位卡使用,展現新人的巧思與用心。5.清麗修長的蕾絲花、鐵線蓮(White Jewel)裝飾著地板,相當引人注目。選用與新娘捧花相同的花材,營造出整體感。6.充滿復古風的木箱,裡面以布置會場時使用的飾品裝飾,等賓客們將一旁的花材插入後,整個「奇幻森林」就打造完成了。7.在每一位賓客席旁的枯枝別上吊飾,吊飾的素材與飾品盒中的水晶和珍珠同款。結有水晶與珍珠的樹,正輕聲地為賓客們帶位呢!8.細心地在每位來賓的座位上擺放裝有手工胸針的禮物盒(作法參照P.112)。

MODÈLE
3
STYLE SHABBY ET RUSTIQUE À LA FRANÇAISE

法式素樸・鄉村田園風

——彷彿中世紀的油畫場景，記憶一場尋夢之旅——

熱愛旅遊與葡萄酒的兩人，希望打造出鄉村田園風的婚禮，將過去旅程中所遇到的風景呈現出來。婚布設計素樸淡雅，令人彷彿置身在葡萄園旁的小屋之中。用色低調沉穩，勾繪出復古空間，也輕輕地向旅人們訴說著純樸之美。

使用大量的乾燥雞屎藤果實、烏桕果莢來裝飾桌面，重現田園景色。

追求鄉村田園的樸實簡約
重現生活中的那些美好

　　樸實無華、淡雅優美的田園生活一直是兩人的夢想。「真希望有一天能過這種生活」──打造一場鄉村風格的婚禮，正是實現夢想的開始。葡萄酒的空瓶子，老舊的書本與燭台⋯⋯這些擺設無不令人聯想到法國的鄉村田園生活。在這樣的氛圍中，雜貨和飾品的美麗逐一被襯托出來。

　　婚宴布置採用的並非色彩鮮豔的華麗花朵，而是利用草原裡摘下的花兒和乾燥的果實來裝飾。盡可能降低整體的彩度，並加入色澤鮮嫩的果實成為視覺重點。雖然素雅簡樸，呈現出來的卻是不平凡的婚宴會場。

P.22 大膽地將雞屎藤垂放在主桌的右前方，讓人印象深刻。陳設的雜貨色彩盡量不複雜，符合極簡主義，呈現獨特的素雅氣質。
1.將銀扇草、檸檬香茅等乾燥植物，隨意、不經特別修飾地插入容器中。茶色的煙霧樹、柳枝稷、斗篷草、紅穗糖蜜草（Ruby grass）、結香花等也都相當合適。2.刻意讓烏桕的果莢散落在桌面上，營造出鄉村田園的氣氛。若改用稻殼或苔蘚，則能表現出自然溫和的感覺。3.將木枝橫擺，從天花板垂吊下來。木枝上裝飾流蘇，製造出奢華感。4.利用葡萄和西洋梨的淡綠色作為強調色。

1.主桌上的金色線軸纏繞著金屬編織的粗線。一旁陳列著的是讓人聯想到鄉村生活的雜貨,包括老舊的書本和紙箱等。2.新娘座前垂放著乾燥的雞屎藤果實和古董布料。為免過於樸素,加入老舊書本和銀器來增添成熟韻味。3.作為餐點的水果和麵包也要精心擺設,這種視覺美感讓人好似身在法國鄉村,是營造婚宴氣氛時不可或缺的要素。4.利用紫葉狼尾草、檸檬香茅等洋溢自然野趣的植物來布置。5.主桌旁的枯枝上繫著兩人的黑白照片,打造出了充滿回憶的空間。6.為賓客準備的餐盤隨意排列,呈現出樸實自在的感覺。

──徜徉在懷舊色彩中的甜美時光──

新郎是糕點師傅，新娘喜愛品味紅茶，這是他們倆舉行的甜蜜婚宴派對。為了這一天所作的純白色婚禮蛋糕，在淡雅溫柔的空間中，輕輕散發出高貴的光輝。與兩位主角一同享受這段甜美、滿溢笑容的點心時光吧！

淺灰魅力・時尚復古風

為了能充分表現蛋糕的雪白，覆蓋主桌的桌巾選用蕾絲質料，同時也讓空間散發出柔和的氛圍。利用蠟燭、小盒子、古董人造花的藍灰色作為整體的強調色，可襯托出桌巾的淡雅。

輕柔潔淨的白色與米色層層相疊
打造出柔和淡雅的美麗婚禮

　　19世紀源自於英國的婚禮蛋糕Sugar Cake，常被上流階層的人們當成禮物，用於婚禮或節慶上。以純白的Sugar Cake為主軸，搭配白、米白的各色小物，再添加藍灰色的蠟燭增加視覺重點。歐洲有個浪漫傳說，新娘在婚禮上若穿戴某4樣物件（Something Four）就能得到幸福，而其中一樣就是「藍色的物件（Something Blue）」。花藝裝飾大多採用乾燥素材，並以果實類為主角。豐碩繁多的果實也帶有「多子多孫」的祝福。

1.為賓客特製的蛋白霜脆餅旁，以新鮮水嫩的藍莓點綴。2.利用大量的巴西胡椒木、烏桕等乾燥的白色果實來裝飾。黑色的石斑木果實則有凝聚焦點的效果。3.白色珊瑚與蕾絲，硬質素材與柔軟布料的組合。選用相近色彩是搭配時的要點。4.蕾絲布料層層相疊。5.婚禮蛋糕是主桌上的主角。6.新鮮的法絨花、雪果、乾燥的果實、羽毛、蕾絲桌巾等紛然陳列。相異的素材互相搭配時，維持色調的一致性是布置上的重點。

P.30主桌前的地板上端擺放兩根蠟燭，就像是相互依偎扶持的新郎與新娘，洋溢著幸福感。若使用藍灰色作強調色，占比請控制在整體的10%左右，效果會更好一些。P.31將緞帶、穗飾、山藥藤蔓輕鬆地垂掛吊燈上，布置方式雖然簡單，卻能為會場增添典雅華麗的氛圍。

MODÈLE 1
粉紅花朵・典雅優美風
搭配組合＆重點解說

使用的花材

來賓席／捧花

玫瑰（Yves Silva、Apricot Foundation、Julia、Country Girl、Kanata、環美空）、陸蓮花（Mhamid、Èze）、秋色繡球花、大星芹、多花桉的果實、銀葉金合歡、銀葉尤加利、科隆枸子（Corokia）、小盼草、小綠果、銀葉菊

主桌／地板上的花藝裝飾

玫瑰（Yves Silva、Country Girl）、大星芹、銀葉菊、小綠果、地膚、蕾絲花、小盼草、山胡椒、銀葉尤加利、銀葉金合歡的細枝、多花桉的果實（綠色）

裝飾配件

羽毛、畫框、刺繡抱枕、桌旗、造型精緻的蠟燭、復古風的燭台與水壺、刺繡薄紗蕾絲

POINT 1
婚布主題定位

　　新郎是裱框師，新娘是花藝家，象徵著兩人的古典畫框與玫瑰花藝優美地陳設在會場中。每個裝飾都展現著兩人的雅緻與美好，也滿足了所有賓客的視覺，輕觸所有人的內心。

POINT 2
飾品洋溢復古別緻風情

　　若想呈現出古典優雅的氛圍，可以善用能讓人留下印象的造型飾品，例如：蠟燭、刺繡薄紗蕾絲、新藝術運動風格的水壺等。大量使用這些造型飾品，就能營造出古典的氣氛。低沉的色調則是打造復古風的重點。

1.從天花板上垂吊下來的畫框、當成餐墊使用的畫框，布置上不拘泥於畫框的既有印象，展現自由的風格。2.以晚宴規格進行餐桌布置，刻意加入造型獨特的試管狀花器，增添會場中的亮點。

1.人氣燭藝作家有瀧聰美製作的蠟燭。細節精緻，造型優美。2.利用法式古董花器盛裝花朵。3. 選用的造型水壺樣式各異，質感和風格卻極為相似。4.桌旗是長型桌不可或缺的裝飾。

POINT 3
法式復古的主題色彩

　　若想呈現出復古氣息，色調統一是相當重要的工夫。粉紅色×灰色，醞釀出端莊典雅的完美色彩；藍灰色×灰色，薰衣草色×淡紫色×灰色，粉白色×奶茶色×米白色的組合也相當推薦。

POINT 4
法式空間設計&飾品

　　主桌所使用的抱枕套繡有新人名字的開頭字母，這是新娘為了這一天親手繡上的。雖然只是多了一個英文字母，卻化身為相當具有紀念性的物品。無論是新婚生活使用，或送給重要的賓客都相當合適。

POINT 5
豪華秀麗的花朵

　　哪種花最能呈現出高貴典雅的華麗感呢？玫瑰的確是不二之選！除了玫瑰之外，芍藥、大理花，以及花瓣帶有波浪狀、重瓣大輪的洋桔梗等，也都是存在感十足的花朵。如果希望營造出楚楚動人的感覺，則可以選用聖誕玫瑰、新娘花等。

POINT 6
質感輕柔且奢華感十足的素材

　　羽毛、雪紡紗、薄紗蕾絲、絲綢等素材，能在植物的自然氣息之中輕綴出高級質感，來賓彷若置身奢華的貴族晚宴。

1.粉紅色玫瑰×秋色繡球花，打造出深度與立體感。2.綠色×粉紅色，粉紅色的可愛在綠色的襯托下愈顯動人。3.在漫溢華麗感的花朵中，添加質感稍微不同的奶油色陸蓮花。不同色彩與質感的花朵彼此烘托，充分提引出每一朵花的個性與美感。

MODÈLE 2
沉穩色調・極簡素雅風
搭配組合&重點解說

使用的花材

主桌／捧花

法絨花、新娘花、大星芹、蕾絲花、鐵線蓮（White Jewel）、繡球花、煙霧樹、羊耳石蠶、松蘿鳳梨、銀葉菊、蔓越莓、愛之蔓

空間／地板上的花藝裝飾

新娘花、多花桉、煙霧樹、蕾絲花、蒲葦、烏桕、薹草、松蘿鳳梨、枯枝

裝飾配件

流蘇吊飾、麻布旗幟、懸掛式工藝品、水晶、鋼琴捲譜、布與蕾絲、青苔、盆底石

POINT 1
低調沉穩的復古色系

雖然使用的是類粉彩的淺色調，卻營造出沉穩的古典風情。想要醞釀出復古風，重點就在於灰色的分量。搭配灰色的飾品和雜貨來進行擺設，輕易就能勾勒出沉穩且具煙燻感的復古風。

POINT 2
婚布主題定位

婚宴主角是「音樂家的新郎&喜歡縫紉的新娘」。代表新娘的半身模特兒以巴西胡椒木、藍灰色的繡球花、乾燥的尤加利來裝飾，輕輕披上薄紗，塑造出禮服的感覺。婚宴結束後，這些乾燥花材可作成大捧花，當成室內裝飾也是相當漂亮的呢！

1.淡黃綠色的繡球花與煙霧樹低調柔和，適合搭配灰色的裁縫工具箱。
2.利用桌旗與錫製淺盤、餐具等，巧妙地將淺灰和銀灰帶入場景中。

1.代表新娘的半身模特兒，採用垂掛式裝飾。2.復古木箱以水晶、珍珠、麻布旗幟等素材來裝飾，這些素材也是布置會場時使用到的飾品。3.蕾絲、珍珠、人造花從古董裁縫工具箱中滿溢出來。

POINT 3
為空間營造出躍動感的飾品

空氣鳳梨、流蘇吊飾、麻布旗幟等垂吊式裝飾物輕掛在枯木上，打造出奇幻的異次元空間。將麻布裁剪成V字形後作成旗幟，象徵古代王公貴族的身分。設計輕盈而簡約，自然不做作的存在感散發出雅緻魅力。

1.輕柔的流蘇吊飾隨風飄逸。2.麻布旗幟可垂吊在樹上，或懸掛於牆壁，也可當作椅套，用途多元。

POINT 4
花材色系沉穩低調

在這個不可思議的奇幻森林中生長著各種植物，煙霧樹、蒲葦、松蘿鳳梨、法絨花等，色系大多較為低沉。藍披鹼草（Elymus magellanicus）因切花市場較少流通，建議直接以植栽裝飾。

1.枯枝上開滿純白潔淨的人造花。2.色調寧靜沉穩的蕾絲花。3.充滿透明感的捧花。包裝用的黑色薄紗纖細輕透，不但使花束顯得柔和，也凝聚出整體的優雅氛圍。

MODÈLE 3
法式素樸 · 鄉村田園風
搭配組合＆重點解說

使用的花材

空間裝飾
枯枝、雞屎藤、紫葉狼尾草、小盼草、銀扇草、檸檬香茅、薄子木、愛之蔓、烏桕的果筴

裝飾配件
流蘇、穗飾、舊書、線軸、葡萄酒瓶、水果（葡萄、西洋梨）

POINT 1
婚布主題定位

　　為了要呈現出主題「鄉村田園」的氣氛，不僅要考慮擺設的桌椅、雜貨，背景設計也是極為重要的一環。思考背景陳設時，可以參考旅途中所拍攝的照片，或西洋書籍與電影場景，這些素材能夠幫助你更容易發揮想像。

POINT 2
與主題相符的餐具和雜貨

　　為了要完美呈現鄉村生活，不選用華麗明亮的餐盤餐具，而是採用霧面無亮澤的款式。如果想增添典雅感和明亮度，可選用銀色的燭台等雜貨作為搭配，演繹出洗練的女性氛圍。

1.若會場的壁面與風格不符時，可以試著將法國鄉村風景照印在布面上，如同布幕般懸掛在牆上當作背景。風景照的主題可以是葡萄園、牧場、教堂等。2.擺設的桌椅皆造型簡樸，無特殊裝飾。

1.黑色調的蠟燭和燭台可勾勒出低沉穩重的氣息。2.以老舊的羊皮紙作為餐墊。3.利用充滿厚重感的古董小物，營造出滿溢簡約美感的空間。4.餐盤的顏色與圖樣與婚禮主題呼應。

POINT 3
增添典雅氣息的飾品

在穩重低調的空間中，唯一能夠增添一些華麗典雅感的布置，就是從天花板橫垂而下的枯枝。枝條上懸掛著流蘇和穗飾，長長地向下輕垂。也可以在主桌的後方豎立數根樹枝，將飾品懸掛在樹枝上。

1.如果天花板無法懸掛物件，可以將飾有流蘇的枯枝擺設在主桌上，讓流蘇從桌面垂至地板。2.如果流蘇的數量不足，可利用緞帶和穗飾等來代替。

POINT 5
陳設物件與主題背景色調統一

在這個婚宴會場中，布置上使用到的顏色盡可能降到最低，展現出獨特的世界觀。像這樣散發著乾燥氣息的婚禮並不多見，素樸簡約之中，古董飾品所醞釀出的洗練美感隱約可見，絕對能令賓客耳目一新且印象深刻。

如果想要營造出清新的俐落感，建議可以大膽地將桌巾改換成橄欖色或白葡萄色。

POINT 4
挑選符合主題的花材

將充滿野趣的植物直接插入花器中進行裝飾。也可利用藍莓或橄欖等帶有灰色調的葉片，搭配迷迭香或百里香等香草。配搭白色的黑種草、綠色的法國小菊、貝母、鐵線蓮（White Jewel）等花朵也很合適。

1.粗獷豪邁中帶有輕柔纖細。2.來賓席擺設的花藝使用了紫葉狼尾草、檸檬香茅。3.主桌上大膽地裝飾著乾燥的雞屎藤果實，令人印象深刻。

MODÈLE 4
淺灰魅力・時尚復古風
搭配組合＆重點解說

使用的花材

主桌／捧花／空間裝飾

烏桕、巴西胡椒木、白花莧、法絨花、非洲鬱金香、尤加利（Exotica）、石斑木、科隆栒子（Corokia）、迷迭香、山藥藤蔓

裝飾配件

婚禮蛋糕Sugar Cake、蕾絲、穗飾、茶壺、珊瑚、羽毛、古董人造花、紙盒

POINT 1
婚布主題定位

擺放在主桌上的蛋糕與奶茶，分別象徵著糕點師傅的新郎、喜愛紅茶的新娘。為賓客們準備的蛋白霜脆餅和蛋糕一樣都是白色的。依照新人安排的食譜而精心準備的點心，也是一種令人愉悅的布置。

POINT 2
柔和色彩帶出有溫度的復古風

主桌上層疊了白色、米色、淺灰色等色彩，打造出別緻的復古氣息。不同色彩的占比會帶來不同的印象：白色多，顯得簡潔洗練；米色多，溫暖復古的感覺會隨之增強。

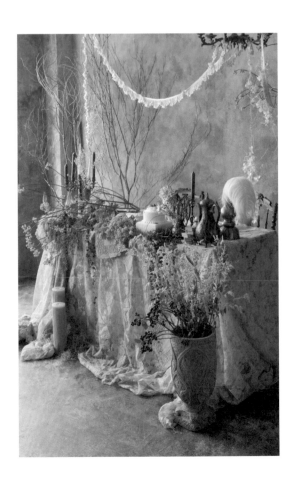

1. 純白的婚禮蛋糕，以藍莓和迷迭香點綴後，巧妙地與淺灰色的背景融合為一體。蛋糕怕濕，小心別受潮了。2.為了配合主題而特別訂製的點心盤。

POINT 3
不同素材的組合遊戲

將硬質與柔軟的素材擺設在相近的位置，彼此可以互相襯托，彰顯出各自的質感和特徵。蕾絲統合異素材的效果極佳，在主桌旁優雅自然地將蠟燭與珊瑚拉攏成一體。

1.厚重的珊瑚、輕盈柔軟的蕾絲，搭配出的美麗組合。一旁的蠟燭象徵著新郎與新娘。2.以乾燥花、羽毛點綴金屬質的茶壺，營造出高貴雅緻的視覺印象。

POINT 4
利用果實類花材增加藝術性

一般婚禮的主桌裝飾多以花朵為主，這裡則採用了大量的果實。果實低調的色澤襯托出蛋糕的存在感。雖然採用乾燥的果實，但因為有了植物的妝點，主桌散發出了柔和的氣息，呼應著如此美好的日子。

1.若使用紅色、橘色等代表秋季的色彩，會顯得過於搶眼，因此選用能夠代表婚禮的白色。2.烏桕果實霧面無光澤的質感，很適合應用於復古風的空間布置。枝條上裝飾著古董人造花，增添微妙的色彩變化。

POINT 5
造型簡單卻能勾勒出華麗感的飾品

緞帶、蕾絲、山藥藤蔓輕掛在吊燈上，而桌上的愛之蔓也彷彿是輕垂著的長長緞帶。造型簡單高雅的古董蕾絲、穗飾等素材長年被細心保存，「美」於焉超越了時空，來到你我眼前。

1.利用緞帶和穗飾妝點吊燈，加入淡綠色緞帶則能增加視覺重點。若無法從天花板垂吊時，可試著將吊燈翻轉過來，擺放於地板上。2.準備一張面積夠大的蕾絲布料當作桌巾，讓蕾絲布垂放到地面，並選用手工縫製的抽紗刺繡布料層疊其上。

本書示範的婚紗禮服與飾品

『cavane』的婚紗與其他配件

※更多關於『cavane』的詳細介紹，請參見P.139。

『poetika』的婚紗

※『poetika』HP：http://poetika.jp

2

DEUXIÈME LEÇON

森林系&庭園風の
新娘穿搭與手作配件

DÉCORATION POUR
UN MARIAGE DANS UN JARDIN OU
UNE FORÊT

ENSEMBLE SÉDUISANT POUR UNE CÉRÉMONIE DE MARIAGE DANS UN JARDIN OU UNE FORÊT

這樣穿，那樣搭
化身為森林花園裡的美麗仙子

森林裡滿布著新嫩的綠，洋溢著自然的氣息，
充滿詩意的森林花園彷彿有著說不完的故事，
即將在這裡舉辦婚宴的你，最適合一襲時尚典雅的灰色禮服。
蓊鬱的樹木、嬌憐的花朵，一定會為美麗的你妝點出最動人的一面。

灰色×粉紅色的玫瑰肩掛式捧花

長長輕垂著的肩掛式捧花，為簡約的婚紗勾勒出華麗感。
新娘被灰色與粉紅色玫瑰的甜美花香圍繞著，
一如徜徉在夢想森林中的花仙子。

VARIATION

1

STYLE FÉE FLEURIE

森林系造型・輕盈花仙子

成雙的迷你皇冠✕馬口鐵相框捧花

相框中裝幀著屬於兩人的紀念照片，
以珍藏的回憶製成了一款相當獨特的原創捧花。
硬質馬口鐵與輕柔羽毛形成對比，令人難忘。

VARIATION
2

STYLE PRINCESSE
NOSTALGIQUE

一刻即永恆・典雅公主

花冠×花朵披肩

以人造花裝飾古董薄紗，製成質感細緻的披肩與唯美花冠，
造型簡約的禮服也因此而顯得脫俗不凡。
若改以新鮮的花朵裝飾，細緻之中會增添華麗感。

VARIATION

3

STYLE FÉMININ BLANC PUR

純淨潔白·唯美女人

輕柔羽毛頭飾✕乾燥捧花

細緻纖柔的蕾絲打造出饒富古典氣息的婚紗。
搭配的羽毛飾品只要輕輕一動就會輕柔搖擺，
彷彿高雅的貴族，舉手投足盡顯風華。

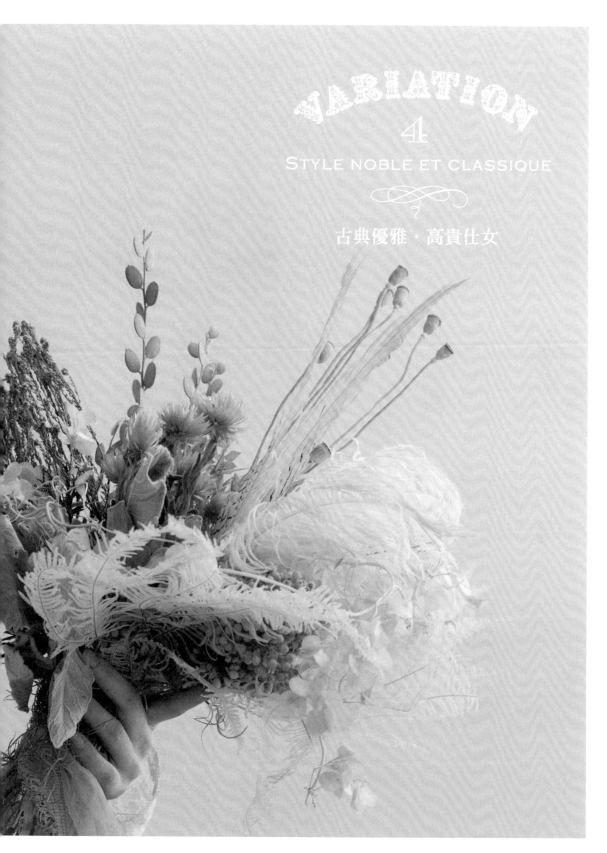

VARIATION

4

STYLE NOBLE ET CLASSIQUE

古典優雅・高貴仕女

VARIATION
5
STYLE VINTAGE AVEC DES PETITES COURONNES

迷你蕾絲皇冠・個性古風美人

黑色長披肩╳迷你蕾絲皇冠

手製的古董蕾絲迷你皇冠，只為獨一無二的你。
甘辛風的造型同時彰顯甜美與帥氣，
舉辦非正式的小婚宴時，很適合這樣的裝扮。

VARIATION

6

STYLE MARIÉE AIMANT LES ARTICLES DE FANTAISIE

手藝世界‧巧手新娘

古董鈕釦的頭飾×流蘇捧花

細心保存下來的古董鈕釦&流蘇，
為喜愛手工藝的新娘打造了充滿個性的裁縫風。
自由、不受拘束，構思上充分表現出自我風格。

VARIATION

7

STYLE MIGNON ET POÉTIQUE

詩情畫意・動人的甜美女孩

原野小花冠×田園風捧花

成熟嫵媚卻不失少女心，華麗卻顯得低調時尚……
將複雜矛盾的心緒化為實體，表現出成熟女人的可愛。
穿戴色調低沉的花朵，營造甜而不膩的自然美。

STYLE MARIEE VIOLONISTE
EN FORET

自然的交響樂‧森林裡的提琴手

人造小花的頭飾×小提琴捧花

在夢幻森林裡，為了演奏家所辦的音樂婚禮。
色彩沉穩低調的人造花與多肉植物妝點著小提琴，
輕柔委婉地演奏出屬於幸福的旋律。

VARIATION
9
Style antique et luxueux

奢華不凡・歐式古典佳麗

寶石頭飾×手提捧花

以心愛的飾品點綴復古手提包的提把，
製成了醒目獨特的捧花。
禮服流露淡淡奢華，飄散著唯美氣息……
這是專屬於你的華麗婚宴派對！

VARIATION
10
STYLE COOL ET MASCULIN

硬派帥氣‧俏皮的可愛女人

黑傘捧花×紳士高帽

充滿紳士氣質的婚紗造型，高帽是穿搭重點，
以古董黑傘取代傳統的捧花，
彷彿化身老電影中的女主角，舉手投足盡顯帥氣。

VARIATION 1
P.43 森林系造型・輕盈花仙子

玫瑰肩掛式捧花的花材
☐ 玫瑰（Yves Silva）
☐ 細梗絡石
☐ 多花桉
☐ 銀果
☐ 銀葉菊

搭配組合與製作要點

大膽地作出長度，增加印象
　　以細梗絡石的長條枝蔓為基底，利用纏上鐵絲的多花桉、玫瑰進行裝飾，製成這一款肩掛式捧花。頭飾與肩掛捧花的大小比例約為2：8，在編綁好的頭髮上安插纏上鐵絲的玫瑰。

VARIATION 2
P.44 一刻即永恆・典雅公主

馬口鐵相框捧花的製作材料
☐ 古董相框（10×15cm）　3個
　　※也可以利用造型簡單的現成相框代替
☐ 古董絲綢花
☐ 水晶串飾　15cm×2條
☐ 銀色緞帶（3種）30cm×3條
☐ 鐵絲　#24×3根
☐ 黏著劑
☐ 剪刀

搭配組合與製作要點

相框和皇冠使用相同素材，塑造出整體感
　　為了表現出馬口鐵的堅硬質感，捧花的裝飾盡可能精簡。絲綢花與穿戴在新娘身上的羽毛可以營造出輕軟柔和的感覺。皇冠的材料取自日式老舊飾品的金屬配件，並將之凹捲而成。如果皇冠尺寸比較小，可同時戴上兩個，增強視覺印象。

1. 將寬版的銀色緞帶穿過第1個相框上方。前後的緞帶須等長。

2. 在緊臨框緣的地方以鐵絲纏繞，藉此固定前後緞帶，並剪除多餘的鐵絲。若相框過重，請以線縫的方式固定緞帶。

3. 銀色緞帶的上端也以同樣方式進行固定，並剪除多餘的鐵絲。

4. 將銀色緞帶固定完成後的狀態。銀色緞帶中間的環狀部分就是捧花的提把。

5. 取窄版的銀色緞帶穿過第2個相框的上方，同樣以鐵絲固定，並剪除多餘的鐵絲。

6. 將步驟5的銀色緞帶前端穿過步驟4的相框下方，以鐵絲固定，並剪除多餘的鐵絲。

7. 取窄版的銀色緞帶穿過第3個相框的上方，同樣以鐵絲固定，並剪除多餘的鐵絲。

8. 將步驟7的銀色緞帶前端穿過步驟5的相框下方，以鐵絲固定，並剪除多餘的鐵絲。

9. 將3個相框串連固定之後的狀態。

10. 古董絲絹花的背面沾上黏著劑。

11. 將步驟10的花朵黏貼在中間相框的左上角。

12. 在最下方的相框上端懸掛水晶串飾。

完成 穿著纖柔的婚紗時，為了避免馬口鐵和鐵絲勾到婚紗，請細心地進行防護處理，請將相框背面突起的部分以膠帶黏貼妥當。

VARIATION 3　P.45 純淨潔白‧唯美女人

頭飾與花朵披肩的製作材料

☐ 薄紗（數種）
☐ 古董人造花

搭配組合與製作要點

利用披肩為婚紗勾勒出不同變化

　　將網格較大的薄紗和細織的米色薄紗層疊，以鐵絲將古董人造花固定其上，作為裝飾。頭飾的作法相同。披肩不僅能單肩披掛，也能罩在身上。可以試著將飾有花朵的帽子固定在披肩的肩頭處，會顯得十分雅緻。

VARIATION 4

乾燥捧花的製作材料

- ☐ 古董蕾絲（15cm×100cm）
- ☐ 穗形緞帶（150cm）
- ☐ 松蘿鳳梨
- ☐ 噴霧式硬化劑
- ☐ 鐵絲　#24　50cm×2根
- ☐ 剪刀
- ☐ 羽毛
 （鴕鳥、白鷴）各2根

乾燥花材
- ☐ 1. 小木棉
- ☐ 2. 薄子木
- ☐ 3. 山藥藤蔓
- ☐ 4. 小羊齒　6枝
- ☐ 5. 虞美人（麗春花）　8枝
- ☐ 6. 羊耳石蠶
- ☐ 7. 巴西胡椒木（象牙白）5枝

不凋花
- ☐ 8. 假葉木（灰色）3枝
- ☐ 9. Fibigia　7枝
- ☐ 10. 雛菊（紫色）7枝

搭配組合與製作要點

羽毛與巴西胡椒木營造出清秀的自然氣息

　　為了營造出古代貴族的氛圍，象徵性地加入鴕鳥的羽毛。捨棄鮮花或色彩鮮明的素材，刻意選用霧面無亮澤的乾燥素材，呈現不張揚的時尚感，這種組合相當新穎。看似小珍珠的巴西胡椒木可以在耳朵上作為裝飾，成為自然感十足的耳飾。

58 / Deuxième leçon

1. 取一枝雛菊，捏住花面以下約15公分處。

2. 逐一斜向加入其他雛菊。以手指捏住的地方為支點，使花莖重疊。

3. 想從前方加入花材時，以「花面在左上，花莖底部在右下」的角度插入。

4. 想從後方加入花材時，以「花面在右上，花莖底部在左下」的角度插入。

5. 花莖以單一支點彼此交叉，花腳呈螺旋狀，這就是所謂的「螺旋式」花束製作技巧。

6. 以中央主花為中心，外圍花朵的高度逐次降低，作出半球形。

7. 將準備的7枝雛菊全數依序加入。

8. 將3枝假葉木抓成一束，加在步驟7的後方。

9. 將羊耳石蠶抓成一束，插進左前方。

10. 將虞美人抓成一束，長度不必刻意修齊，可長短交錯。

11. 將步驟10插入到假葉木的後方，作為背景，可拉抬花束的整體高度。

12. 將Fibigia抓成一束，插入到步驟11的左方。

13. 白鷴的羽毛插入花束右側的最後方，同樣作為背景，並與左側取得視覺上的平衡。

14. 將鴕鳥羽毛加入中央雛菊的後方，讓羽毛的方向統一朝右，增加視覺重心。

15. 在花束左前方加入小木棉。

16. 將薄子木加進花束左前方，製造出分量感。

17. 在花束右前方加入巴西胡椒木。

18. 讓巴西胡椒木的枝條朝向外側，營造出結實纍纍的氣息。

19. 將山藥藤蔓添加在巴西胡椒木的上方。

20. 邊讓藤蔓輕繞著花束，邊將藤蔓拉往左側。

21. 將藤蔓拉至左前方後，以手握住固定。

22. 將2至3枝小羊齒抓成一束，插進花束右後方，替背景增添華麗感。

23. 在花束右側也加入羊齒。

24. 手握住的支點以鐵絲緊緊纏繞，接著扭轉鐵絲使之固定。

25. 剪除多餘的鐵絲。

26. 噴霧式硬化劑均勻地噴灑整個花束。

27. 捧花完成。

28. 取一根鐵絲對折成U字形，掛上蕾絲、松蘿鳳梨。

29. 為了不讓步驟28的花材掉落，將鐵絲扭轉固定。

30. 將步驟29的鐵絲固定在花束的支點上。

完成 若想營造出淡雅的氛圍，可選用淺色的亞麻布，隨意地將花束包裹起來。

VARIATION 5
P.48 迷你蕾絲皇冠・個性古風美人

黑色長披肩的製作材料

□ 比較有厚度的蕾絲
□ 人造花
□ 羽毛
□ 黑煤玉串珠、
　珍珠等手工藝素材

搭配組合與製作要點

利用各種飾品打造出自己喜愛的風格

　　作為披肩主體的蕾絲也可使用色彩沉穩的象牙白或灰色。鈕釦沿著蕾絲邊緣環繞一周，或以黑煤玉串珠、羽毛、珍珠進行裝飾，可增添華麗感。若加上金屬鍊，會帶出一些陽剛氣息，若是加上松蘿鳳梨，則能帶來輕柔的自然風。

迷你蕾絲皇冠的製作材料

□ 寬版、窄版銀色蕾絲各1條（2×40cm、10×40cm）
□ 古董布料　2條（4×40cm、4×30cm）
□ 古董鈕釦
□ 不鏽鋼網（8×30cm）
□ 手縫針
□ 手縫線（與蕾絲同色）
□ 雙面膠
□ 剪刀

搭配組合與製作要點

善用蕾絲的配色，表現出自我個性

　　在象牙白的蕾絲上裝飾大量的珍珠，就能勾勒出清純秀麗的印象。如果換成黑色蕾絲，則能呈突顯出自我個性，同時飄溢出婀娜性感的氣息。

1. 將不鏽鋼網的上下邊，往中央凹折，使寬幅呈3.5公分。

2. 凹折後的狀態。此將作為皇冠的底座。

3. 在上下邊鐵絲網的疊合處貼上雙面膠。

4. 將40公分長的古董布背面與步驟3的底座黏貼在一起。如圖，古董布擺放在步驟3的底座的下方。

5. 兩端多餘的布面上黏貼雙面膠。

6. 將布的兩端向內凹折，黏貼在底座上。

7. 將底座翻回正面。寬版蕾絲的下端與底座下端重疊對齊之後，沿著下緣將兩者縫合。

8. 蕾絲與底座縫合後的狀態。蕾絲左右多餘的部分必須等長。

9. 決定皇冠正面的位置後，將位於皇冠正面中央的裝飾鈕釦縫合固定。

10. 將底座翻至背面，在底座的上下端貼上雙面膠。

11. 30公分長的古董布正面朝上，以背面與底座黏合，將底座的不鏽鋼網完全遮覆。

12. 將步驟11翻回正面，以裝飾鈕釦為中心，左右凹捲，作成直徑約9公分的圓筒。

13. 將蕾絲的邊緣向內凹折約1公分後，於圓筒接合處手縫固定。

14. 取2公分寬的窄版蕾絲，沿著皇冠下緣以平針縫固定於底座上。

完成

VARIATION 6 P.49 手藝世界・巧手新娘風

頭飾與捧花的製作材料

☐ 古董鈕釦
☐ 古董流蘇

搭配組合與製作要點

個性化捧花以手工藝為主題，展現自我風格

　　捨棄花朵，而改用大量的流蘇製成個性化捧花，對於喜歡手工藝的新娘而言，這樣的設計再適合不過了。頭髮上則利用古董鈕釦進行裝飾。將鐵絲穿過鈕釦孔，以與髮色相同的花藝膠帶將鐵絲包捲起來，完成後，將鈕釦一顆一顆妝點在頭髮上。

VARIATION 7 P.50·51 詩情畫意·動人的甜美女孩

田園風捧花的製作材料

☐ 秋色繡球花
☐ 大星芹
☐ 松蟲草
☐ 蕾絲花
☐ 科隆梅子（Corokia）
☐ 尤加利
☐ 南五味子的藤蔓
☐ 錦屏藤

❙ 搭配組合與製作要點

充滿女性詩意的自然田園風

　　大量的小花打造出了具分量感的捧花。低調的花色勾繪出成熟女人味，捧花上攀附著南五味子、錦屏藤之後，自然的氣息更加濃厚。花冠使用的素材與捧花相同。髮型塑造出蓬鬆感之後，將上了鐵絲的花朵散綴在頭髮上。

VARIATION 8 P.52·53 自然的交響樂·森林裡的提琴手

小提琴捧花的裝飾花材

☐ 人造花
☐ 愛之蔓
☐ 冰島苔蘚（天然）

❙ 搭配組合與製作要點

讓心愛的物品變身成時尚捧花

　　若使用樂器作為捧花主體最怕濕氣，所以選用乾燥素材進行造型搭配。將人造玫瑰、耐乾燥的愛之蔓等裝飾在小提琴的琴身上，為了展現琴身的流線，花朵要略微低調，這是裝飾上的一個要點。

VARIATION 9 P.54 奢華不凡·歐式古典佳麗

手提捧花的製作材料

☐ 人造花
☐ 古董手提包的提把
☐ 流蘇
☐ 珍珠

❙ 搭配組合與製作要點

蹦跳著玩心的奢華手提捧花

　　使用古董手提包的提把作為基座，將金銅色流蘇、人造花、珍珠項鍊等飾品吊掛上去，以鐵絲固定。如果改以心愛的小物或具紀念意義的物品進行搭配，也是相當不錯的構思哦！

VARIATION 10 P.55 硬派帥氣·俏皮的可愛女人

黑傘捧花×紳士高帽的製作材料

☐ 高帽
☐ 帽針
☐ 傘
☐ 蕾絲

❙ 搭配組合與製作要點

強勢的黑掩去甜美，展露瀟灑時尚

　　以古董風的帽針裝飾高帽，男性化的風格令人印象深刻。若希望強調女性氣質，可將大朵的人造花妝點在高帽上，黑傘上也以花朵裝飾。白與黑進行搭配時，請注意黑色的比例不可過多。

COMMENT ASSORTIR ROBES ET ACCESSOIRES

美麗課堂：派對小禮服&搭配組合

邀請重要親友與知心夥伴們一起來派對聚會、同歡。
穿上自己最滿意的小禮服，打扮成古典高雅的貴婦，或化身為帥氣的電影女主角。
盡情揮灑創意，打造出具有故事性且專屬於你的獨創風格吧！

在餐廳舉辦派對或在婚宴後舉辦小聚會時，與一般正式的婚宴相較，會場空間多半較為狹窄。
此時新娘禮服應該選擇較容易活動的小禮服，比婚禮和婚宴時的婚紗更簡潔俐落。
為了不讓整體過於休閒，同時也希望能彰顯高雅氣質，建議事先決定好派對主題。
如果有明確的主題，不論是新娘的禮服、捧花的風格、穿戴的飾品、新郎的衣著，
又或是會場的裝飾布置等，就可以全方位地進行整體的搭配設計。

..

STYLE a 把古董穿在身上，煥發貴婦風采

利用雅緻的蕾絲、白玫瑰、珍珠搭配出古典風格。輕軟的衣著在高貴典雅之中帶出了柔和感，如此的裝扮最適合庭園風的派對。
微風中，懷抱著輕鬆的心情，用心體會著屬於你們的幸福時光吧！

微風輕拂、綠意染眼，美麗的春日庭園派對

造型別緻的古董短衫，輕透的蕾絲手套，
添加了薄紗的帽子——優美的典雅女人於焉而生。
古董帽、耳環、提包捧花等，利用同款的不凋花玫瑰進行裝飾，華麗之中難掩清純。
新郎身著白襯衫，搭配象牙白背心、黑色長褲、尺寸略小的帽子，儼然是位風度翩翩的紳士。
枝葉上吐露著鮮嫩的新綠，以之製成的拱門點綴著會場，任誰都會為之眼睛一亮。

以玫瑰和苔蘚綴飾，滿溢浪漫風情的提包捧花

手上拿著玫瑰&珍珠提包捧花，彷彿是正在散步的貴婦，輕盈且優雅。

STYLE a

頸圈型的短項鍊

脖子上裝飾著多種蕾絲拼製而成的項鍊，
藉此能烘托出禮服的細膩講究。

雪紡紗圍裙增添造型的立體感

紗質的圍裙為古典素雅的禮服增色不少。
設計簡約的禮服因為有了圍裙，更顯層次與華美。

白色古董靴
詮釋法式浪漫

古典中筒靴醞釀著甜美女人的氣息。
「散步中的優雅貴婦」當然少不了美麗的它。

古董鈕釦&
玫瑰耳環

使用的玫瑰與提包捧花同款式。
花朵＋古董鈕釦＋玻璃串珠耳環＝完美組合。

在古董帽上
綴飾薄紗與玫瑰

為了營造出造型的整體感，
使用的花材與提包捧花、玫瑰耳環同款。

在古董手套上
增添迷人珠光

以紅茶染色的蕾絲手套色澤優雅，
搭配玻璃串珠更添華貴風采。

典雅優美的禮服
最適合溫婉的貴婦

一襲簡約的禮服，搭配輕透的短衫，
腰間繫上雪紡紗材質的圍裙。
白色色調呈現細微變化，從雪白到象牙白，
巧妙而雅緻，隱約透露深度內涵。

STYLE b 男友風&甜美風的甘辛搭配

茶灰色背心、玻璃紗長裙，再加上古董串珠項鍊。
男裝搭配女性服飾，甜美的女性氣息更能被突顯出來。

甜甜的·帥帥的——充滿玩心的俏麗裝扮

男性化vs.女人味、簡練俐落vs.甜美浪漫——彼此風格極端卻又巧妙相融。
新娘穿戴無亮澤的金屬飾品，很適合搭配白蠟等素材的物品，
倘若在像P.14那樣色調沉穩的空間之中，也很能與環境相互呼應。
如果希望裝扮能夠更為簡潔，試著選用金屬頭飾，彰顯俐落的美感。
新郎可以身著茶灰色的西裝，並搭配高帽、蝴蝶領結等，與新娘一起展現玩心，共同創造兩人魅力。

捧花是淡淡的灰色調，很帥氣也很甜美

利用科隆梅子（Corokia）、空氣鳳梨營造出輕盈的律動感，球形捧花的低調花色展現出穩重感熟的韻味。

STYLE b

浪漫風格的頭飾
與甜美的新娘交相輝映

頭飾配合球形捧花的氛圍，
呈現浪漫甜美的氣息。
古董薄紗勾勒出輕柔的線條。

手環造型簡潔俐落

同時佩戴兩個細細的銀手環。
手飾造型簡約，這種設計很符合帥氣風格。

就像是裝飾品般的迷你提包

迷你包在派對中相當實用。
法國製的古董串珠包小巧精緻，
掛上長長的金屬鍊就能方便隨身攜帶。

在穿搭上巧妙地
添加男性化配件
硬挺帥氣的合身背心
搭配甜美的玫瑰紗長裙。
茶款色顯得柔和淡雅，
襯托著女人的高雅溫潤。

紳士皮鞋凝聚整體氛圍

為了與背心的風格取得平衡，捨棄高跟鞋
而改穿硬挺的皮鞋。黑色穩定了整體的氛圍。

使用冷硬質感的飾品

古董鈕釦造型精細，為銀果耳環添增魅力。
金屬與自然素材巧妙地搭配組合，
細緻高雅的飾品於焉而生。

上品女人的高雅胸花

將獨創的法式復古胸花別在帥氣的背心上，
瞬間多了一分不凡的華美氣息。

古典胸針可以增加視覺焦點

新藝術運動風格的古董胸針，
像植物一般的造型很能提引出女性的美麗。
改為髮飾使用也會顯得相當雅緻。

STYLE C　時尚黑點染出非凡氣質

天然棉質無袖禮服的設計簡潔俐落，添加蕾絲與黑色飾品，
洋溢著成熟韻味與典雅氣息。造型別具特色，令人難忘。

善用黑色的凝縮效果，時尚感立現

禮服造型簡單，可隨著搭配的飾品變化出不同的風情。
婚禮時可藉由白色捧花、皇冠、頭紗營造出高雅純潔，婚宴時則可改換多彩的捧花，或將花朵裝飾於禮服上，打造華麗感。
舉辦小型派對時搭配黑色項鍊與蕾絲，塑造出晚宴風格。
新郎可以身著黑色西裝，帥氣地單手拿著手杖，守護在新娘身旁。也可以試著貼上假鬍鬚，化身英國紳士！
會場的花藝裝飾採簡約設計，建議以白色花朵與綠色植物為主。
擺放石膏像就會幻化出古堡般的風情，充滿玩心的空間布置相當新鮮有創意。

古典美人的扇形捧花

羽毛扇與人造花組合成捧花，華麗感十足。採用古董素材，捧花呈現的色澤饒富韻味。

STYLE
C

耳環輕晃帶來迷人魅力

古董黑煤玉耳環。
當項鍊顯得較有分量時，耳環就可以簡潔一些。

**古董蕾絲製成的
高雅方巾**

新娘是婚宴中的女主角，
無論何時何地都是最美麗的，
儘管是小物品也要講究質感。

**高級質地的
古董串珠鞋**

古董串珠鞋上綴著黑色珠玉，
與黑色項鍊完美呼應。

**古董羽毛頭飾
增添造型的華麗感**

大量的羽毛可以營造出律動感與華美氣息。
以黑色亮片作為綴飾，具有收攏視覺的效果。

**晚宴風格的黑手套
＆一朵白花**

綴上一朵白色的古董人造花，
勾勒出專屬於新娘的高貴氣息。

**手環上的白色葉片
為新娘增添典雅風采**

如果想彰顯女人的甜美，可以捨棄黑色手套，
改以和捧花、頭飾相襯的植物飾品來妝點新娘。

**成熟的黑色顯得穩重，
黑白對比是造型亮點**

將古董燈罩上的串珠取下製成項鍊。
白×黑的搭配請特別留意黑色的占比，
黑色的分量必須能夠很好地襯托出白色的柔美。

「美麗課堂：派對小禮服&搭配組合」的材料與作法

STYLE a

P.64-65 玫瑰與苔蘚的提包捧花

搭配組合與製作要點

自然野趣×清麗高雅

當濕度高時，不凋花會有染色、暈色的可能，因此選用白色或未著色的花朵會較為安心。若單用自然素材，整體設計會顯得過於休閒，因此可以利用珍珠或品質佳的鈕釦來提升造型質感。也可以在包包邊緣處綴以穗飾，相當漂亮。

製作材料

□ 插花專用海綿（裁切成梯形：上邊17cm、下邊22cm、高10cm、厚度3cm）
□ 軟式鐵絲網（40×15cm）
□ 木工用接著劑
□ 噴霧式硬化劑
□ 鐵絲 #26（25cm）　15根
□ 剪刀
□ 不凋花
　　單瓣玫瑰（Marianne）（白）　9朵
　　冰島苔蘚（天然）
　　巴西胡椒木（象牙白）
□ 古董蕾絲花邊（4×25cm）
□ 古董鈕釦
□ 珍珠（直徑8.5mm）62顆
□ 鐵絲 #30（35cm）4根
　　※取35cm的鐵絲#30，每2根自成一束並穿進共31顆的珍珠。
　　　鐵絲兩端各留下5cm以便於打結固定。共製作2條。

1. 以鐵絲網圍住插花專用海綿。

2. 鐵絲網圍住海綿後的重疊部分以鐵絲穿入網格中，仔細固定左右兩端的鐵絲網。

3. 在海綿上端距離左右邊緣各2cm處準備裝上事前作好的珍珠鍊。

4. 將珍珠鍊一端的鐵絲穿過鐵絲網後，扭轉固定，多餘的部分請剪掉。

5. 另一端以相同方法固定在鐵絲網上。

6. 將第2條珍珠鍊固定在與第1條相同的位置上。

70 / Deuxième leçon

7. 將蕾絲花邊擺放在提包正面，調整到最適當的位置。

8. 在鐵絲#26前端的2公分處凹折出U字形後剪斷，製作約40個U字釘。

9. 在U字釘的兩腳沾上木工用接著劑之後，插入海綿固定蕾絲花邊。

10. 固定時讓蕾絲花邊呈現波浪起伏，營造出輕柔的氛圍。

11. 先在提包的正面試擺玫瑰的位置。試擺時請注意讓花朵略微重疊，避免露出空隙。

12. 決定好擺放的位置後，玫瑰的花梗沾上木工用接著劑。

13. 將步驟12插入海綿固定。

14. 其餘玫瑰也以相同的方式插入海綿固定。

15. 利用冰島苔蘚遮住顯露的海綿，並以沾了黏著劑的U字釘固定。

16. 海綿底部等處也要以冰島苔蘚全部覆蓋。

17. 所有的海綿都被苔蘚遮蓋的狀態。

18. 將巴西胡椒木裝飾在蕾絲花邊的周圍，並以沾了黏著劑的U字釘固定。

19. 將鐵絲#26穿過鈕釦孔，並在鈕釦中央處凹折鐵絲。

20. 將穿過鈕釦的鐵絲扭轉約3公分長。

21. 在2.5公分處剪斷鐵絲，沾取黏著劑後，插入提包的中央部位並固定。

22. 在玫瑰花上與提包的正面、背面等,均勻噴灑噴霧式硬化劑。

完成 為了不讓提包表面有空隙而使海綿外露,請以苔蘚緊密覆蓋。也可以在提包下緣裝上穗飾,相當雅緻。

P.65 綴飾著薄紗與玫瑰的古董帽

▌搭配組合與製作要點

營造出和提包捧花相同的氛圍

造型簡約的古董帽子上,以纏有鐵絲的不凋花進行裝飾。花朵的下方添加薄紗,讓帽子與花朵更能相互融合。濕度高時,不凋花有可能會掉色、染色,因此若是使用心愛的帽子來製作時,可以選用白色的花材,或改用人造花。

製作材料

☐ 古董帽
☐ 薄紗
☐ 不凋花

STYLE b

P.66 甘辛風格的球形捧花

▌搭配組合與製作要點

安插花材時請勿過分工整,讓捧花展現豐富表情

準備球形的插花專用海綿,將軟式鐵絲網包捲住海綿後,以鐵絲固定。準備一支較粗的鐵絲,由下往上插穿海綿中央,下方的鐵絲凹折成U字後勾住海綿,上方穿出海綿的鐵絲則凹成環狀,並裝飾上緞帶,捧花的基座就完成了。製作捧花時,重點並非作出完美的球形,而是刻意讓玫瑰高低錯落,並加上枝條較長的科隆梅子(Corokia)、空氣鳳梨,藉此營造輕盈生動的感覺。插花時,若讓捧花懸吊著,較容易作業。插入花材時,在花朵的莖梗處沾黏花藝用的黏著劑,可幫助固定花朵不易脫落。

製作材料

☐ 新娘花
☐ 玫瑰(Blue Chocolat)
☐ 銀果
☐ 空氣鳳梨
☐ 科隆梅子(Corokia)
☐ 銀葉菊

P.67 唯美浪漫的頭飾

搭配組合與製作要點

善用薄紗，勾繪出自然的氣息

　　以含水的棉花包住生花的莖部切口，幫助花朵保濕。花材纏上鐵絲和花藝膠帶，製成如捧花般的小型花束，然後以薄紗裝飾。如果保濕用的棉花水分過多會有漏水的可能，如果水分過少花朵則容易乾枯。建議初學者可採用人造花來製作，這樣會比較安心。從側面看，如果會看到鐵絲或花莖等，可利用松蘿鳳梨夾雜其中，不但有修飾作用還可製造出自然的感覺。依照禮服的款式，可適時改變薄紗的應用方式，例如：可將花朵裝飾在長版薄紗後披掛在肩上，或裝飾在禮服的背部也相當漂亮。若禮服是租借的，請務必在裝飾之前取得同意。

製作材料

☐ 古董薄紗
☐ 新娘花
☐ 玫瑰（Blue Chocolat）
☐ 空氣鳳梨
☐ 科隆枸子（Corokia）

STYLE C

P.68 古典美人的扇形捧花

搭配組合與製作要點

散發出猶如貴婦的高雅氣質

　　利用鐵絲，將古董人造花裝飾在古董羽毛扇子上。如果沒有人造花而只有羽毛，捧花會略顯單調，若加入花朵，就能帶來華麗感並增添優雅氣質。如果在把手的部分加上金屬色澤的流蘇，更能展現出豪華氣勢。

製作材料

☐ 古董羽毛扇子
☐ 古董人造花

P.69 古董羽毛頭飾

搭配組合與製作要點

初學者也容易上手的人造花飾品

　　範例是利用古董羽毛項圈來當作底座，也可將3至4片的大羽毛重疊起來作為基底。以鐵絲將人造花固定在底座上作為裝飾。在製作頭飾或禮服的花飾時，為了避免鐵絲勾住頭髮或衣物，請細心將鐵絲端藏在飾品之中。

製作材料

☐ 亮片圖騰布貼 　　　　　☐ 古董人造花
☐ 古董羽毛

「森林花園主題婚禮」的會場花藝布置

使用的花材

切花 雲龍柳／山胡椒／銀葉尤加利／小盼草／蕾絲花／黑種草／小綠果／尤加利／銀葉菊／松蘿鳳梨／牧草／青苔／黃麻纖維

盆栽 金合歡／薄子木／沙棗／科隆枸子（Corokia）／迷迭香／臺草

徜徉在時尚森林之中，優雅地品味幸福

　　至今我經手打造過無數以森林為主題的婚禮、派對、展示會、攝影布景等。現在人們會開始接受森林風格的婚宴布置，我認為是很自然而然的事情。「將森林搬進室內」是相當獨特且奢華的設計創意。不論是桌面上嬌小迷你的森林布置，或是實際踏著稻草、落葉，仰頭一望盡是綠樹……無論是哪一種森林，似乎空氣中都會瀰漫著清新的香味，人們總會情不自禁地深深吸一口氣。

　　對於「森林」這兩個字的想法與詮釋，始終因人而異。若能隨著自身的喜好，考量自己重視的要點等，將兩人的價值觀充分展現在布置中，就能打造出「世界上獨一無二的森林」。在這樣舒適愜意的空間裡，我深深祝願所有即將迎接新人生的佳偶們，以及前來祝賀的賓客們，都能在此度過最美好幸福的時刻。

3

Troisième leçon

婚禮會場布置&花藝裝飾の
基本知識與實例觀摩

Notions de base
de décoration de la salle
de mariage

婚禮布置&花藝裝飾的先修課

在婚禮會場上增添多彩美麗的布置與花藝裝飾，整體的空間氣氛就會有很大的變化。為了打造一場理想的婚禮，
布置主題的決定、會場的挑選以及預算都是很重要的前置作業，請掌握相關的概念與祕訣。

LEÇON 1 常見的婚禮布置&花藝裝飾

以美麗的布置與花藝，打造一場理想的婚禮

煥發幸福光彩之必要：精心的布置&美麗的花藝

婚禮的形式與風格千變萬化，也許是親屬間的小型餐會，也許是人數眾多的大型婚宴，也許只是和友人們相聚的小派對或婚禮後的小聚會……無論是哪一種形式，總是少不了會場的布置與花藝裝飾。這一章節中介紹了在婚禮中常常使用的花藝創作，也推薦了幾款布置主題以及捧花遊戲。花藝的應用相當多元，不論是入口迎賓處、主桌（新人桌）的布置，或是撒花用的花瓣等，都屬於花藝範疇。如果可以，新

人們當然都會希望會場中的每個角落都能被裝飾得很漂亮，但空間設計還必須考量兩人希望呈現的婚宴風格與氣氛、會場的規模與規定、賓客的人數等，也因此，會場布置與花藝裝飾就有了不同的變化與選擇。打造一場能夠表現兩人的風格，同時又符合預算的婚禮——我衷心祝福著每一對新人夢想成真。

主桌的花藝裝飾 新郎新娘的新人桌花藝裝飾。這是會場中最引人注目的焦點，為了能傳達出兩人的風格，可加入雜貨等元素，打造出處處講究的空間。隨著桌椅種類、擺放方式的不同，整體印象也會隨之變化。

主桌四周的花藝裝飾 如果主桌的周圍也進行美化布置，整個主桌空間就會更具有美感凝聚力，成為會場的視覺重心。建議可以在主桌四周安置猶如森林般的布景，也可以利用拱門、樹木裝置讓人留下深刻印象。

賓客席的花藝裝飾 賓客桌上的花藝裝飾必須注意高度與尺寸大小，避免影響對話與用餐。如果希望婚宴結束後可以讓賓客將花藝作品帶走，可事先諮詢花藝公司，請他們製作出容易攜帶的作品。

椅背裝飾花 婚禮新人進場時，走道兩旁的椅子上很適合進行花藝裝飾。婚宴會場上，新人的椅背也很適合放置華麗的花藝作品，甚至可以配合整體氣氛，將所有的座位都以花朵進行美化。

婚禮蛋糕的花藝裝飾 婚禮蛋糕與其四周的花藝裝飾。可以在蛋糕四周或桌子上進行美化，也可以在蛋糕上利用花朵與葉片搭配水果一起進行裝飾。蛋糕刀上如果可以使用相同的花材來妝點，更能增添整體視覺的華麗感。

入口處的迎賓花 在獨棟房屋中舉辦的婚禮入口處、婚宴會場的入口處等，都是迎接賓客的「門面」，建議以花藝進行裝飾。可以利用左右成對的花柱或拱門來布置空間，以甜美夢幻的氣息來迎接賓客們。

階梯的花藝裝飾 從入口處如果看得到階梯，或者新郎新娘與賓客在入場時會使用到階梯，這種狀況就很建議利用花材來裝飾階梯。布置的方式豐富多樣，可以在階梯上或扶手上放置大型的花藝作品，也可以將玫瑰花瓣撒在地面上，請盡情發揮創意吧！

迎賓看板 「歡迎來到我們的婚禮」——迎賓看板是為了向賓客傳達出新郎新娘的心意，取材不一定局限於相框、畫框，也可利用鳥籠、櫥櫃、半身模特兒等素材，製作出具特色且足以表現個人風格的迎賓看板。

接待處的花藝裝飾 賓客簽名的接待桌上的花藝裝飾。使用當季的花朵、散發淡雅香氣的花朵來布置，懷抱著暖暖的感謝心情來迎接賓客們。

等候室的花藝裝飾 為了不讓賓客等候入場時顯得寂寞、無趣，等候室的空間裡可以裝飾上一朵花或小型的花藝作品，藉此表達歡迎的心意。

贈送雙親的花束 新人贈送父母親的花束滿含謝意。建議可使用不凋花來製作，有助於長久保存。花材的色系請與捧花及會場裝飾花藝相同，呼應整體布置主題。兩人可一起參加花藝教室，合力製作出滿含謝意的禮物。

贈送花童的花束 藉由小型的花束向小花童們表達感謝的心意。也可以贈送花冠作為謝禮，孩子們戴上花冠會顯得相當可愛。

捧花・胸花 捧花是新娘手持的花束，本來是求婚時新郎送給新娘的物品。胸花是別在新郎胸前的飾品，花材是從捧花中選出的一朵花朵。可應用的素材相當豐富多樣，包括鮮花、不凋花、人造花、乾燥花等。

頭飾（頭花） 利用鮮花、不凋花等作成髮飾，新娘會更顯嬌美動人。先將每一朵花都纏上鐵絲與花藝膠帶，然後交給專業的髮型師進行裝飾，打造出自然漂亮的造型。

婚紗的裝飾花 婚紗上點綴著像小胸花的裝飾物。可以試著讓小花散布在婚紗上，製造出撒花一般點點散落的效果，如果在婚紗背後作出造型也相當漂亮。同一件婚紗會因為裝飾花的變化而呈現不同風情。若是租借的婚紗，請事前取得同意。

撒花瓣 婚禮結束之後，來賓們帶著祝福的心情，向步出教堂的新郎新娘輕撒花瓣。有些會場在進行「撒花瓣」儀式時無法使用鮮花花瓣，建議在事前要先向會場管理單位詢問確認。

教堂的花藝裝飾 包括教堂走道旁的椅背裝飾花、聖壇上的花飾、禮堂背景的花柱等。依照會場的狀況，有些會將布置的費用包含在場地費中，也有可能為了節省成本而使用人造花，建議在事前要先詢問確認。

森林的拱門裝飾 這樣的裝置不僅能讓會場變得華麗，而且也能讓來賓們開心地拍照留念。擺設的位置可安排在進場處或主桌的四周，一定可以令人留下深刻的印象。

森林主題的空間營造

可以在主桌的周圍進行主題布置，如果是站著取餐的餐會，在會場的中央也可以利用樹枝和花朵來進行裝飾，將整體空間營造出森林的氣息。這些精心的布置不但能夠成為會場的焦點，也是賓客拍照留念的最佳場所，更能帶給人們出乎意料的驚喜唷！

捧花遊戲

捧花儀式

這樣的趣味活動衍生自捧花與胸花的傳統。請婚禮的出席者，約20人，每個人手持一朵花，由新郎逐一收齊之後製作成捧花，然後新郎向新娘求婚，並將花束贈送給新娘。新娘從捧花中取出一朵，插進新郎的胸前口袋中，代表著「我願意」。

送給新娘一打玫瑰

新郎從賓客手中接過12朵玫瑰之後，集成一束贈送給新娘。歐美流傳著一個幸福傳說，據說若送給心愛的人一打玫瑰，就能帶來幸福。每一朵都有重要的象徵，分別是：感謝・誠實・幸福・信賴・希望・愛情・熱情・真實・尊敬・光榮・努力・永遠，也有「以此為誓」的涵義。

抽捧花

準備數條緞帶，其中只有一條連接著捧花。遊戲時由未婚的女性賓客分別抽拉一條緞帶，據說抽到捧花的女性將會得到幸福之神的眷顧，成為下一位美麗的新娘。

丟捧花

婚禮結束後，新娘將捧花拋給身後的未婚女性賓客們。據說接到捧花的女性將會成為下一位新娘，有著「幸福接棒」、「傳承好運」的涵義。這種遊戲的起源據說來自於14世紀左右的英國習俗。

LEÇON② 如何設計婚禮布置&花藝？

在與婚禮顧問討論細節之前，請先在腦海中描繪出所希望的婚禮風格吧！

關鍵提問×7：考量喜歡的風格與顏色，打造理想的婚禮會場

擬定會場布置與決定花藝裝飾之前，兩人請先討論出主題，並得到共識——這是相當重要的第一步。一般而言，不太可能馬上就描繪出具體的主題藍圖，新人可以先從喜歡的事物、顏色、花朵來進行發想，也可以討論在婚禮上想實現怎樣的夢想。兩人一起思考與討論時，很多關鍵字詞與重點會逐一地互相串連，漸漸地就能在心中勾繪出理想的風格與主題。婚禮有不同的主題，如休閒度假風、英國風等，有時會場的整體色調、陳設物品、壁面氛圍等也都要十分講究。建議可以先決定好想呈現的風格之後，再來尋找符合風格的會場。

❶ 想呈現出什麼樣的整體印象？

明確定義關鍵詞，讓整體印象更清晰

討論整體印象時所拋出來的關鍵詞不必只限於一個，建議可列舉出數個詞彙。兩人的生活方式、喜歡的服飾風格或室內裝潢等，互相參照討論，可以幫助釐清兩人對於婚禮的整體印象。拋出關鍵詞時，可將具有對比性的詞彙條列出來，例如：

休閒還是典雅？帥氣還是甜美？現代還是復古？……如此有助於更容易下決定。討論時如果將一些關連性強的詞彙組合在一起也很不錯，例如：典雅、簡約、時尚等。

〔各式各樣的整體印象〕甜美／古典／可愛／低調／自然／古董／典雅／簡約／休閒／時尚／奢華／浪漫／復古

❷ 想營造什麼樣的主題氣氛？

參考自己喜愛的風景或場景，打造出舒適的空間

任何人的心中都應該會有念念不忘的風景，或始終令你心動的畫面。也許是旅遊時所見到的美麗風景，也許是電影裡某一個的場景，儘管無法立刻描繪出具體的景色，心中憧憬的那個世界卻可以藉由相關的詞彙，逐一勾勒出輪廓。例如：田園風、貴婦風等。決定主體之後，就能夠更容易地去規劃整體布

置的方向，也能夠開始挑選合適的會場。舉例來說，如果設定主題為「復古別緻的世界」，就完全不必考慮充滿現代感或高調華奢的會場，可以把握時間去尋找能夠呼應主題的場地。

〔各式各樣的婚布主題〕
森林／庭園／度假勝地／鄉村田園／高雅貴婦／法式復古／西洋畫／歐式建築／東洋／天然／巴黎

❸ 腦海中盤旋著哪些詞彙？

不同的風格可以相互結合，營造出充滿獨創色彩的世界

試著把令你心動的詞彙組合在一起，就能描繪出專屬於你的獨創世界。例如：「法國皇后瑪麗·安東妮」&「簡約」，這樣的組合似乎有點格格不入，但其實只要一些技巧就可以將兩者整合為一。如果將布置的色彩限定為白色和綠色，自然就能

呈現簡約的印象；瑪麗皇后的奢華感則可以利用羽毛、珍珠、水晶吊飾等物品來加強，如此就能打造出風格獨特的世界。不必害怕「衝突」，如果兩人的喜好截然不同，也許反而能夠激發出新奇的好點子呢！

〔各式各樣的關鍵詞〕女孩派對／聖誕派對／祕密花園／宮廷舞會／古堡庭園派對／旅途回憶／奧黛麗赫本／皇后瑪麗·安東妮／艾蜜莉的異想世界

4 主題色彩要使用什麼顏色？

人們對於會場的第一印象取決於「主題色彩」

　　「顏色」是營造整體氛圍的關鍵要素。粉紅色帶來浪漫甜美的感覺，酒紅色呈現成熟嫵媚的意象，黃色和橘色會讓人感到明亮活潑、元氣飽滿……不同的顏色有不同的氣息，會帶給人們不同的印象。如果已經確認了會場的整體印象，會比較容易決定主題用色。在前述的3個提問中，如果討論出來的關鍵詞很具體、很明確，就會比較容易掌握想營造的空間氛圍，選擇相關的裝飾小物與布置用色時也會比較爽決。

〔各式各樣的顏色〕白／綠／粉紅（粉紅米・淺粉紅．玫瑰粉紅・淺蓮紅）／酒紅／勃艮第酒紅／灰／奶茶／藍／薰衣草／棕／紅／橘／黃／黑

5 色調對視覺印象有什麼影響？

彩度低的沉穩色調適合詮釋復古別緻的世界

　　和主題色彩的道理相同，使用不同的色調就能完全改變一個空間的氛圍。我特別要推薦的是灰色調，因為灰色調給人沉穩雅緻的印象，很適合應用於復古風格。低明度的淡色調會給人高雅柔美的印象，高明度、高彩度的顏色則顯得華麗亮眼。應用色彩時，如果使用了多種明度高的顏色，容易顯得紛雜，反而抹煞了原本的優點，因此請選用單一顏色。暗色調與深色調容易呈現低沉的氣氛，建議可加入亮眼的色彩作為強調色，平衡視覺。

〔各式各樣的色調〕淡色調／灰色調／暗色調／深色調／亮色調

6 希望使用什麼花材？

配合主題氛圍，選用當季的鮮花或乾燥花

　　有些新鮮花材會因為季節和氣候的變化而不易取得。如果有希望使用的花材種類，建議事先確認舉辦婚禮時是否方便取得該種花材，事先想好替代的花材會比較安心。如果沒有特別指定的花材種類，可以就花材呈現的氛圍來討論，例如：想使用華麗感十足的大輪花朵，或是想使用楚楚可憐的小花與綠色植物等。在花藝創作上可以試著使用乾燥花與空氣鳳梨，這是相當新奇的作法。乾燥花製成的花藝作品較為輕盈，適合作為伴手禮回贈給遠道而來的賓客。

〔花材〕玫瑰／繡球花／大理花／聖誕玫瑰／陸蓮花／百合／洋桔梗／新娘花／丁香花／芍藥／風信子／鐵線蓮／鈴蘭
〔其他素材〕枝條／果實／野花／空氣鳳梨／香草／乾燥花／不凋花／樹木

7 什麼飾品可以成為裝飾的重點？

藉由雜貨的陳設，呈現出符合主題的世界

　　有些小物品可以作為裝飾重點，也許是充滿兩人回憶的紀念品，也許是珍珠或珠寶等自己喜愛的素材。決定裝飾重點時也可以從前述構思的關鍵詞中進行發想，激發創意靈感。例如前述第3點所舉例的「法國皇后瑪麗・安東妮」，為了展現貴族氣息，可以取用大量的羽毛當作髮飾；如果想打造出可愛甜美的空間，就可以利用花朵、蛋糕進行重點布置。坊間有各種參考書本或照片等資料，相信只要有心，一定可以從中得到各式各樣的靈感。

〔可活用的物品範例〕古董小物／照片／羽毛／流蘇／珍珠／珠寶／蕾絲／緞帶／箱子／舊紙張・舊書・樂譜／樂譜架／青苔／相框／蠟燭／水果／水晶吊燈／燭台／茶壺／吊飾

LEÇON 3 婚禮布置&花藝裝飾的定案步驟

瞭解並掌握步驟，營造最浪漫的美好時光

挑選理想的會場，實現兩人的夢想與構思

選擇婚禮的會場是相當重要的步驟。婚禮的主題相當多元，也許是夢幻的住宅婚禮，也許是舒適且便利的飯店婚禮，也許是自由度高的餐廳婚禮……不同的婚禮各有不同的特色，也各有其優缺點。選擇舉辦場所時，請考量以下的問題並逐一確認：會場的空間是否能容納來賓的人數？是否能讓所有人都感到舒適？會場的條件是否能符合理想的婚禮？有一些會場可以使用自行準備的捧花，但不少會場的花藝裝飾都有指定的合作商家，可事先請合作商家提供作品集，以確認其花藝作品是否是自己喜歡的風格。

─────── 婚禮布置&花藝裝飾的定案流程 ───────

1.互相討論兩人所偏好的空間氛圍&在乎的事項

2.選擇舉辦婚禮的場所
☐ 依照想營造的整體氛圍，選擇符合需求的場所
☐ 事先瞭解會場上是否可以使用自行準備的物品

3.確認婚宴會場
☐ 主桌的擺放位置與大小
☐ 賓客桌的形狀、大小與擺放的方式
☐ 大型桌可容納的座位數
☐ 入口處、等候室、教堂、派對會場等空間大小的確認
☐ 會場設備的確認（是否能垂吊物品等）
☐ 會場的室內裝潢、壁面顏色、家具氛圍等也十分重要

4.決定主題色彩·整體印象·造型設計
☐ 會場布置的整體印象、色彩
☐ 桌巾的顏色
☐ 紙類物品的顏色與設計

5.委託專家及相關負責人，並與之充分討論
☐ 依照新人對於會場氛圍的期待，規劃會場的布置與花藝裝飾
☐ 決定會場整體的印象與布置的方向
☐ 針對希望使用的花材進行討論
☐ 針對捧花遊戲所需要的花藝作品進行討論
☐ 裝飾的素材除了花材之外，想一想還可以活用哪些物件

LEÇON 4 婚禮布置&花藝裝飾的費用計算

婚禮布置所需的素材因人而異,且會隨著不同的風格而有各種變化

瞭解兩人最重視的要點,打造一場創意十足的婚禮

　　提及婚禮布置,最基本的就是主桌和賓客桌的花藝裝飾,以及新娘的捧花和新郎的胸花。除了書中提到的風格,婚禮上的花藝變化繁多,數不勝數。若是在教堂舉辦婚禮,就需要椅背裝飾花,若重視和賓客的互動,就可增加丟捧花、抽捧花等活動。如果比較注重賓客的款待,像等候室這樣的場所就可以裝飾上美麗的花朵;如果想打造夢幻的空間,就可以試著採用森林主題的場布,或在會場上設置拱門。婚禮中新娘換裝時,即使是同一件婚紗也可以利用捧花來改變造型印象,所以可以增加捧花的數量。花藝預算並不是一成不變的,因此別輕易氣餒,在可接受的範圍之內,好好地與婚禮顧問或設計師進行討論吧!(以下明細僅供參考)

婚禮布置&花藝裝飾的支出明細

主桌的花藝裝飾	桌面	5萬 ～ 20萬日圓
	桌下	5萬 ～ 20萬日圓
賓客席的花藝裝飾		5千 ～ 2萬日圓
椅背裝飾花		3千 ～ 1萬日圓
婚禮蛋糕的花藝裝飾		1萬 ～ 3萬日圓
入口處的花藝裝飾(兩邊的櫃台)		5萬 ～ 10萬日圓
階梯的花藝裝飾		5萬 ～ 10萬日圓
等候室(桌上)	小型花藝作品	3千 ～ 5千日圓
	一朵花	1千 ～ 2千日圓
接待處的花藝裝飾		5千 ～ 1萬日圓
迎賓看板	僅有花朵&植物裝飾	1萬 ～ 3萬日圓
	迎賓看板製作&裝飾	3萬 ～ 5萬日圓
雙親的花束		5千 ～ 1萬日圓
雙親的不凋花花禮		1萬 ～ 2萬日圓
花童的花束		3千 ～ 5千日圓
捧花・胸花	鮮花	3萬 ～ 10萬日圓
	不凋花	4萬 ～ 10萬日圓
頭飾(配件)	鮮花	5千 ～ 1萬日圓
	不凋花	1萬 ～ 2萬日圓
婚紗的裝飾花		5千 ～ 3萬日圓
撒花瓣		1萬 ～ 3萬日圓
教堂的花藝裝飾		5萬 ～ 20萬日圓
森林的拱門裝飾		8萬 ～ 20萬日圓
森林的空間布置		30萬 ～ 50萬日圓

捧花遊戲的支出明細

捧花儀式	1萬5千～2萬日圓
丟捧花(小型捧花)	1萬5千～2萬日圓
抽捧花(迷你花束上附有緞帶)	2萬～3萬日圓
一打玫瑰	1萬～1萬5千日圓

LEÇON 5 婚禮布置&花藝裝飾的關鍵提要

為了迎接最美好的一天，請細心地規劃場布&預算！

將兩人心中所描繪的夢想空間化為現實，與親朋好友們一同迎接幸福時刻

婚禮是一場特別的派對，親朋好友、平常受其照顧的人們都會在這天齊聚一堂，為新人祝福。正因為是一生一次的大日子，所以一定要將兩人的夢想世界化為現實，營造出「新世界」、「異次元空間」與賓客們同歡共享。

舉辦婚禮的時候，你需要各類專家的協助，包括婚禮顧問、髮妝造型師、花藝設計師等。為了讓新人的夢想成真，這些專家都一定會盡最大的努力去協助打造出最美好的時光。如果能夠與他們建立起良好的信賴關係，我相信婚禮這一天肯定會成為愉快且溫暖的人生記憶。盡可能地與專家們進行討論，聯手讓夢想化為現實吧！

會場布置

先描繪出理想中的空間布置

如果有特別喜歡的場景、嚮往的氣氛，請務必努力實現。讓夢想恣意馳騁，在腦海中描繪出理想的風格。建議可將兩人的想法一一寫出，再與相關人員進行討論。

考量必要的會場布置

想在會場中各個角落都設置拍照景點，想讓賓客桌更加豪華，想在入口處迎接賓客……先設想希望呈現的場面，然後進行會場布置的商討與委託。

合作的專家必須理解新人的想法

合作的專家如果能與自身美感相符，應該更能掌握新人委託的內容。可先參考專家們過去經手的會場造景作品，當你直覺到「就是他了」的時候，你就找到適合自己的專家了。

善用蠟燭、相框等雜貨
討論裝飾品的活用方法

想利用裝飾品進行會場布置時，可以交由專家為你們挑選，或由你們自行準備。若是自行準備，建議可提供照片，讓雙方都能掌握飾品的氣氛與大小尺寸等資訊。擺設時，請注意要有足夠的空間，務必安全第一哦！

留意素材的配色&分量
自備的物品要符合整體氛圍

迎賓看板、捧花等若是由親友代為準備，建議盡早告知整體氣氛與配色等。如此一來，儘管分別委託多數的人協助布置，也可輕易地掌握整體感，統一視覺美感。

花藝裝飾

準備喜歡的花朵‧配色‧造型等的圖片

如果有照片或從雜誌剪下的範例圖，討論時就能使對方更瞭解你的喜好，商討過程也會更加流暢。進行空間規劃、室內設計時，如果有喜愛的雜貨或設計，請準備圖片與專家討論。

與委託的花店密切合作

如果委託花店進行大型會場的花藝裝飾時，建議事先請花店至會場勘查。為了避免會場上發生賓客桌的裝飾擋住了最重要的主桌等狀況，事前與工作人員取得共識會比較令人安心。

獨創的點子讓捧花遊戲更好玩

進行抽捧花遊戲時，可以將捧花依照參加女性的人數細分成小捧花，讓所有玩遊戲的人都能得到幸福感十足的驚喜，這樣的貼心安排相當溫馨唷！

交給美感與自己相符的專家準沒錯

為了更瞭解花藝師在配色或小物裝飾上的風格，可事前請對方提供作品集。如果花藝師的風格是你偏愛的類型，而且態度親切、服務周到，那麼這樣的花店就能令人感到安心。

除了雙親，也贈送花束給協助婚禮的人們

小花童或擔當接待人員的友人們都是新人應該感謝的對象，可以帶著滿心的謝意，在宴會中將花束或花冠獻給他們。這樣的做法相當溫馨，如果能依照各人的喜愛製作這些花禮，那就更加完美了。

預先安排宴會結束後花朵的處理方式

請先確認宴會結束後，裝飾在會場上的花朵能否帶走。可以將主花依照與會人數作成小捧花相贈，或改用於婚宴後小派對的花藝裝飾。如果想在賓客離場時能親手獻上花朵，一切都要預先安排並細心準備。

預算及其他事項

使用當季的花材為佳

希望使用的花材會因為季節變動，可能無法逐一備齊。可改用類似的當季花材，或者請花店依照主題色彩與整體印象，進行花材的挑選與搭配，不僅不違背理想，也比較經濟實惠。

就算預算有困難，也不輕易放棄夢想

花小錢也可以有很好的效果。可以將入口迎賓處的花藝裝飾，於婚禮進行時挪至婚宴主桌上來進行布置。也可以在婚禮結束之後，將一些花藝作品改成婚宴後的派對主花或當作贈禮等。多花一點心思，相信一定會找到好辦法的！

美感十足的邀請函滿載著兩人的心意

請在邀請函中註明婚宴的主題，也許是需要著裝禮服的正式婚宴，也許是需要著裝輕便服飾的庭園派對……請將新人構想的婚宴主題事先傳達給賓客，方便他們預作準備，如此一來會顯得較為體貼親切。

拿捏婚禮布置&花藝裝飾的輕重比例

設定出想營造豪華感的一些重點角落，並盡全力地裝飾，至於會場上的其他地方就可以減縮規模，節省支出。如果能找一位專家根據新人的預算，全方位地考量並設計婚禮布置，一定能使新人更加安心。

音樂是決定婚禮氣氛的重要關鍵

建議以充滿兩人回憶的歌曲作為背景音樂（BGM）。選用外國歌曲時，請留意歌詞內容是否合適當哦！如果新郎喜愛音樂，這部分可全權交由新郎決定，新娘就只需要負責期待當天的音樂驚喜就好了！

親手製作的物品可以傳達兩人的心意

不論是座位卡或是贈送給來賓的禮物，若由兩人親筆手寫製作，更能傳達出心意。在等候室中可以擺設樹木，在樹上掛滿了與賓客的合照及相關訊息等，會顯得相當溫馨特別。好好展現兩人的品味，仔細地表達出感謝的心情吧！

LEÇON ⑥ 夢幻婚禮的實際範例

各式各樣以「森林」為主題的婚禮，風格講究，品味獨特！

STYLE a 森林系&庭園風婚禮

蓬鬆輕盈的綠色森林，
處處綻放的白色小花，惹人憐愛

　　這對新人在某次展覽中看到「森林拱門」，因為喜歡這種設計，婚禮上特別訂製了一組。新娘彷彿是森林中的小精靈，甜美又可愛，她說：「我喜歡楚楚可憐的白色小花。」我依據她給我的印象以及她的喜好，為這對新人設定了如下的森林主題：「枝葉纖柔、花木扶疏，精靈歡快地徜徉其中」。製作主桌上的花藝作品時，我盡可能壓低海綿底座，藉此可以營造出花草枝葉直接長在桌面上的感覺。設計賓客席上的花藝作品時，在其中若隱若現地藏入法式古董鑰匙和風景照，輕輕挑動賓客們的好奇心。

1.主桌上的花藝作品。2.新娘換裝之後，為了配合甜美的婚紗所製作的彩色捧花。3.進場時新娘手拿著洋溢自然氣息的捧花。4.捧花以花面較大的大理花為主花，簡約雅緻。5.地面上擺放吊鐘花、山胡椒等有高度的植物，桌面上則放置尤加利、玫瑰（Eclaire）等植物，使之自然下垂。植物上下輕輕交錯，勾勒出充滿自然氛圍的花藝裝飾。6.新郎的胸花，取材自法絨花和常春藤的果實。7.配合玫瑰捧花所製作的花冠。8.花朵大小不一，營造出自然風與輕盈感。

主題色彩&整體印象的關鍵詞

大朵的大理花、法絨花、松蟲草、大星芹等主要花朵清一色都是白色。具有透明感的森林，似乎有精靈棲息在其中。

5

6

7

8

9.橄欖樹枝葉上綁著要給賓客們的小卡。10.賓客桌上的花藝作品以白色小花為主角。搭配雲龍柳、松蟲草製造出輕盈的律動感。11.白色捧花簡約且高雅。利用白色大理花增強印象。

使用的素材

○ 主桌／桌面
〔花材〕大理花／雪果／白花莧／松蟲草／法絨花／大星芹／臘梅／繡球花（綠色）／玫瑰（Eclaire）／吊鐘花／山胡椒
〔其他〕古董相框／壁爐的防火屏

○ 捧花
〔粉紅色〕文心蘭（Sharry Baby）／玫瑰（Yves Silva）／多花桉的果實／常春藤的果實／細梗絡石／銀荷葉（茶色）
〔白色〕大理花／法絨花／大星芹／柳枝稷／愛之蔓／常春藤的果實／銀葉菊

○ 花冠
玫瑰（Ambridge Rose）／玫瑰（Old Fantasy）／文心蘭（Sharry Baby）／泡盛草／風信子

1

$\mathbb{STYLE}\, b$　值得玩味的別緻復古風

以玫瑰（Fair Bianca）為主角的主桌裝飾。在桌子的前方擺放相框、壁爐的防火屏、樂譜等物品，氣質高雅，令人難忘。

雅緻的森林裡飄逸著書香，
古董風的秋色花朵輕盈點綴其中

　　喜愛古董的新娘&熱愛攝影與閱讀的新郎，兩人的婚禮主題是「綻放著玫瑰的復古雅緻森林」。婚禮在11月舉行，新人希望能營造出秋天的氣息，所以我選用帶有古董風、花色高雅的玫瑰作為主花，並添加雪果等果材，以及紅穗糖蜜草、紫葉狼尾草、秋色繡球花等造型別緻的植物，秋意濃厚。主桌以相框、舊書、鋼琴捲譜等古董雜貨進行裝飾，展現出兩人的世界觀。

主題色彩&整體印象的關鍵詞
選用帶有復古味道的沉穩色調作為主題色彩。古董色的花材描繪出秋天的美好。舊書、鳥籠、新郎攝影時使用的膠捲底片等物品象徵著兩人各自的喜好，以這些雜貨進行裝飾，別具意義。

使用的素材

○ 主桌／桌面
〔花材〕 玫瑰（Fair Bianca）／巧克力波斯菊／玫瑰（Spray Wit）／玫瑰（Green Ice）／紫薊／多花桉的果實／柳枝稷／紅穗糖蜜草／大星芹／繡球花／金合歡／愛之蔓／中國芒／雪果／高雪倫／小綠果／雪球花／蕾絲花／多花菊／白色菊花（Dream Nurse）／紫葉狼尾草／石斑木

〔其他〕 古董相框／樂譜／鋼琴捲譜／鳥籠／膠捲底片／枯葉（心形葉片）／舊書／苔木

○ 捧花
新娘花／玫瑰（Fair Bianca）／常春藤的果實／小綠果

8

1.大量利用灰色調的植物進行裝飾。2.高腳杯捧花。銅色流蘇是設計上的重點。3.玫瑰（Fair Bianca）氣質高雅，惹人憐愛。4.法國的舊書展現出新郎的興趣。陳舊的氣息刻畫出復古風情。5.賓客席的花藝作品染上了秋天的色澤。6.主桌上的花藝作品打造出了兩人理想中的世界。7.擺設在賓客席上的鳥籠裡掛著新郎的膠捲底片。底片上的影像皆和賓客們有關。8.新郎帶著古老相機，新娘手持高腳杯捧花進場。充滿個性的新人形象將會深深印記在賓客們的心中。

STYLE c　　新古典摩登的森林婚禮

鮮嫩的綠意走入了室內，
在春天的森林裡，拂面盡是清爽的微風

在古典的歐式建築裡舉辦婚禮，庭園中安置著主桌。用餐方式採「立食」的方式，賓客可自由地進出庭園與室內空間。新人委託我打造一座「室內的森林」，整體的風格皆交由我來進行策畫。外頭的庭園則是由村上きわこ小姐所設計，用色鮮麗且豐富，整體設計彷彿馬戲團的舞台，同時又不失高雅時尚。走入室內，房間化身成為一座森林，風格大膽且獨特。婚禮在5月上旬舉辦，正是滿眼新綠的季節。房間中被滿滿的植物香氣所包圍，你真的會以為自己正漫步在森林中。在這一天的會場中，令人分不清室內與室外，彷彿身處一個不可思議的國度。

1.在森林中，友人演奏著鋼琴、表演著芭蕾舞，帶給眾人們一段浪漫的時光。2.選擇典雅的婚紗款式，展現柔美氣質。將雅緻的玫瑰製成捧花，不刻意修飾的花朵搭配茶樹、藤蔓等植物，呈現出幸福滿盈的感覺。3.新郎在婚宴前手作蛋糕，滿布著新鮮的藍莓與濃濃的愛情。

主題色彩＆整體印象的關鍵詞
以樹木的淡綠色為主題色彩。在捧花中加入淡粉紅色的玫瑰，而其他布置的花材以白色為主調，共同營造出一座氣息清新的春日森林。

使用的素材

○ 鋼琴周圍
〔花材〕吊鐘花／常春藤／法絨花／銀葉菊／鐵線蓮（White Jewel）／粉團／愛之蔓
〔其他〕鋼琴捲譜／青苔／空氣鳳梨

○ 捧花
玫瑰（Yves Silva）／銀葉菊／法絨花／薄子木

4.「立食型派對」讓賓客們能自由地進出庭園與室內。森林中的桌面上放置了當日的美味菜單。5.Araya Catering service製作的外燴點心相當誘人可口，婚禮會場因為有了這些點心更添華麗。6.餐點上插了小旗幟，上面寫著新人的名字。7.吊鐘花的樹形有著俐落的直線條，搭配外型柔和的腺齒越橘，共同打造出森林感的空間。裝飾在樹下的粉團、米香花相當柔美。

STYLE d　成熟女子的法式婚禮

綠意輕盈&花顏楚楚
──溫馨柔和的祕密花園

「我喜歡悄悄綻放的小花……」新娘一邊說一邊開心地拿出照片給我看，照片中的花朵有粉紅色的也有紫色的。我依照新娘的喜好，在婚禮會場上布滿白色、粉紅、紫色等惹人憐愛的花朵。這一場婚禮的布置沒有使用古董雜貨，單純只利用花朵與綠色植物來裝飾，也因此，布置上更加講究花材的色彩搭配。為了避免氛圍過於輕浮，我加入暗紅色的花材，例如文心蘭（Sharry Baby）等，以期達到收攏視覺的效果。其中一款捧花取用了葉色明亮的鐵線蓮、粉紅色的雪果，搭配色調沉穩的秋色繡球花與茶樹，增添整體的別緻印象。

1.新郎與新娘進場時經過了高約3公尺的拱門。
2.歐洲美好傳說──Something Four包含了「藍色（Something Blue）」，於是我在捧花中加入大飛燕草（Belladonna）。3＆4.主桌布置沒有使用雜貨，只利用大量的花朵裝飾出華麗感。5.賓客席的花藝裝飾。利用雲龍柳、乾燥的心形葉片、柳枝稷來襯托出花色。6.捧花的色彩豐富，散發出自然且雅緻的氣息。

主題色彩&整體印象的關鍵詞

粉紅色與紫色是主題色彩，為整個會場妝點出華麗感。使用大量的白色小花，不僅表現出成熟女性的可愛韻味，也為會場營造了明亮清爽的印象。

4

5

6

使用的素材 ┄┄┄

○ 主桌／桌面
〔花材〕玫瑰（Spray Wit）／文心蘭（Sharry Baby）／鐵線蓮／雪果（白‧粉紅）／法絨花／苦棟的果實／銀葉菊／中國芒／柳枝稷／地中海莢蒾／石蒜／多花桉的果實

○ 拱門
吊鐘花／苦棟的果實／雪果／文心蘭（Sharry Baby）／繡球花／銀葉菊

○ 捧花
〔白色〕玫瑰（Spray Wit）／法絨花／大飛燕草（Belladonna）／繡球花／雪果／愛之蔓
〔紫色〕鐵線蓮／文心蘭（Sharry Baby）／雪果／地中海莢蒾

STYLE e　沉靜溫婉的古董風情

空氣鳳梨&古董雜貨散發獨特魅力，
打造無甜味、有深度的沉穩空間

　　本章介紹了6種婚禮主題，這一場的布置最為深沉。新娘不太喜歡甜美的氣氛，因此主要的素材選用了各種空氣鳳梨與黑色珊瑚，還有堆疊著的舊書、古董的高腳花器等。主桌上除了色調沉穩的雜貨，還有暗色系的亞麻布桌巾。會場的中央擺設樹木，主樹由吊鐘花和腺齒越橘構成，樹上懸掛著攝影師新娘所拍攝的照片，樹下則低調地以法絨花、黃花貝母的鮮花略作點綴。

1&2.由乾燥花製成的捧花，加入羽毛更顯華美。3&4.迎賓看板由新娘親自製作。一旁的迎賓花向賓客預告著會場內的整體氣氛。5.利用帶有沉靜氣息的亞麻布來當桌巾。建議搭配古董蕾絲，可緩和過度樸素的粗糙印象。6&9.婚禮布置的主角是空氣鳳梨。7&10.將兩人的照片懸掛在會場中央的主樹上。8.將17世紀的古董書籍等雜貨，固定在主桌的前方。11.簡約洗練的婚紗由cavane提供。12.賓客席的花藝裝飾。

主題色彩&整體印象的關鍵詞

屏除多餘的色彩，獨留樹木的「綠」以及空氣鳳梨的「灰」，古董風情發揮得淋漓盡致。空氣鳳梨與古董交織出了一座沉靜的森林。

使用的素材

○ 主桌／桌面
〔花材〕空氣鳳梨／銀荷葉（乾燥）／多花桉的果實／烏桕／不凋花的小型花藝作品（綠帝／小木棉）／多花桉／黑種草的果實／青苔
〔其他〕珊瑚／枯枝／苔木／舊書／古董蕾絲／鐵製雜貨／燭台／馬造型飾品

○ 主樹
〔花材〕吊鐘花／法絨花／黃花貝母／新娘草／尤加利／藤蔓類植物／秋色繡球花
〔其他〕照片／西沙爾麻／鳥籠的造型飾品

5

6

7

8

9

10

11

12

1.花冠以小蔓長春花為基底，以淡粉紅色的花朵巧妙妝點。2&8.新郎的興趣是吹奏薩克斯風，因此在布置中加入鋼琴捲譜與樂譜。3.手綁捧花以重瓣聖誕玫瑰為主角，相當甜美。4.羊齒（Sea star）從桌面上輕垂而下，細長的葉片為畫面增添著纖感。

STYLE f 溫柔而低調的灰森林

品味著葉片的色澤與質感，
擁抱自然而柔和的灰森林

　　這對新人喜歡沉靜雅緻的氣息，於是在決定布置的主要素材時，選用色調沉穩的各類觀葉植物。主桌上裝飾著山胡椒、尤加利等植物，其中橫向插入數根枯枝，製造出立體感並增加其分量。多花菊、大星芹等白色花朵氣質清秀，恰到好處地提引出綠葉的美麗。以觀葉植物為空間布置的主軸，採用了葉片纖細的羊齒（Sea star）、銀葉尤加利，所以即使沒有很多的花朵，卻依然充滿著溫柔的氛圍。統一以綠色打造這座森林，在這樣的背景烘托之下，手持粉紅玫瑰捧花的新娘愈顯甜美。

5.桌面上的花藝裝飾是回送給賓客的小禮物。6.白色的多花菊是主桌花藝裝飾中的焦點。7.各個桌面上的裝飾都掛有給賓客們的訊息小卡。9.胸花以法絨花製作而成。10.利用古董人造花作為髮飾。11.滿溢可愛風情的別緻捧花。

主題色彩&整體印象的關鍵詞

森林以觀葉植物的綠色作為主題色彩，並加了一些淺灰色調的素材。大量使用銀色的葉片，營造出輕盈雅緻的氣息。

7

8

9

10

11

大量利用山胡椒、小綠果、銀果、尤加利果實等果材來裝飾。線條俐落的葉片與圓滾可愛的果實互為對比，觀賞時別具樂趣。

使用的素材

○ 主桌
〔花材〕羊齒（Sea star）／山胡椒／多花桉／尤加利果實／銀果／多花菊（Dream Nurse）／大星芹／愛之蔓／空氣鳳梨
〔其他〕樂譜／鋼琴捲譜／枯枝

○ 桌面
〔花材〕羊齒（Sea star）／聖誕玫瑰／山胡椒／銀荷葉／松蟲草／常春藤的果實／大星芹／斑葉八角金盤／銀葉菊／松蟲草的果實／中國芒／玫瑰（Eclaire）／蔥花

○ 捧花
〔粉紅〕玫瑰（Thé Nature）／玫瑰（Yves Silva）／聖誕玫瑰／常春藤的果實／尤加利（Tetragona）／細梗絡石／銀荷葉（棕色）
〔白色〕聖誕玫瑰／法絨花／大星芹／銀葉菊／鈕釦藤

○ 花冠
聖誕玫瑰／烏桕／細梗絡石／小蔓長春花

4

Quatrième leçon

婚禮活動的設計
&花藝裝飾

Valeurs sûres pour
la décoration de la cérémonie
de mariage

Directeur de décorations de marriage
多一點巧思，打造永生難忘的婚禮

一場能夠傳達兩人個性與心意的婚禮，
必定能夠成為所有來賓的美好回憶。
以充滿獨創風格的布置與花藝，
用心款待這些重要的親友們吧！

LEÇON 1 有什麼樣的「婚禮活動」？

在這個夢想世界裡，「幸福」是我們的共鳴

親手打造洗練風格，這是一場愛情洋溢的溫馨婚禮

無論是新郎、新娘或賓客，所有人都能覺得輕鬆舒適——這正是營造幸福婚禮的要素！盡可能在活動上多下點兒工夫，幫助賓客們互動熱絡，打從心底樂在其中。

會場布置與花藝裝飾決定了婚禮的氣氛。如果裝飾品能由新郎與新娘親手製作，就更能表現出對賓客們的感謝與款待之意，我相信賓客們一定能感受到這樣的心意。

婚禮的主要活動

撒花瓣／由親人陪同走紅毯／丟捧花／由家人蓋頭紗／放飛氣球／抽捧花／捧花儀式／手工製作的戒枕／由賓客傳遞戒指的「戒指接力」／花童＆伴娘幫忙拉頭紗進場／戒童／泡泡雨

婚宴＆派對的主要活動

迎賓飾品／迎賓看板／新人簡介／手寫訊息的座位卡／互餵蛋糕／逐桌點燃賓客席的蠟燭／賓客表演歌舞、樂器演奏等餘興節目／賓果遊戲／猜謎／逐桌與賓客合照／影片放映／甜點吧檯／朗讀給父母親的信／贈送花束、禮物給父母親／小禮物／婚宴尾聲播放影片

LEÇON 2 匠心獨具的布置會永存於回憶之中

精心打造幸福空間，牢牢抓住賓客們的心

不只婚禮當天，準備期的每一天都樂在其中！

婚禮上的陳設布置若能感動賓客，讓他們覺得「很有你們的風格」，就代表你們的婚禮非常成功！不要一味地使用制式的套裝商品，試著表現出自我風格，開發一些獨創的布置方式，如此一來，

相信一定能打造出獨一無二的婚禮。一生只有一次，請讓自己盡情地樂在其中吧！包括策劃、親手費心製作、安排各項事宜、對小細節的堅持等，兩人的心意一定能完美地傳達至賓客們的心中。

婚宴＆派對的陳設布置

留言箱／迎賓樹／禮物箱／紀念品箱／甜點吧檯／森林拱門／森林的裝飾

LEÇON 3 在布置和花藝上下工夫，讓活動更有趣！

自製復古雅緻的飾品，打造高規格婚禮

別具一格的作風，打造精緻卻不過度甜美的空間

我所介紹的並非一般常見的婚禮布置與花藝裝飾，而是希望能幫助你展現自我風格的創意點子。無論是哪一種類型的婚禮主題，都不需要特殊的技巧，所以請務必試著動手製作看看。

如果希望營造出來的美好空間能永存於賓客心中，布置上有一個要點千萬不可忽略，那就是整體氛圍的統一。掌握主體色彩的應用，注意整體色調的統一，充分地將兩人心中的世界觀表現出來吧！如果太貪心，這個也要、那個也要，反而會造成紛雜無章的印象，請特別留意唷！

DIRECTEUR a 自製迎賓看板

引人注目的復古別緻黑色看板

黑板的邊緣先黏上蕾絲和串珠，再抹上製作黏土甜點時使用的奶油土，瞬間增添復古氣息。如果有喜愛的框架，可將框架表面以磨砂紙稍作整理，然後將漆了黑板塗料的薄木板嵌入框中，輕鬆就完成迎賓看板，作法相當簡單。

1.在人造葉片與古董蕾絲上塗抹奶油土，使其與黑板自然融合。2.使用不同形式的緞帶與蕾絲，可變化出柔美或奢華等不同氣氛。 3.入口處擺放迎賓看板和蛋糕造型飾品來迎接貴賓。

DIRECTEUR b 迎賓樹&附有小花束的塗蠟加工卡片

小花束細緻可愛，迎賓樹也隨之輕盈舞動

　　乾燥花作成小花束別在樹上，同時也掛上塗蠟加工過的卡片。卡片上寫著賓客的姓名，掛在迎賓樹上就成了座位卡，若標註號碼，就能活用在婚禮遊戲上。來賓進場後，迎賓樹可改放至主桌旁，作為會場布景的一部分。

有著夢幻氣息的花朵製成了小花束，掛在乾燥素材打造而成的主樹上。塗蠟加工過的卡片呈現出古董風味，彷彿走入古老的歲月，令人如夢似幻。如果在卡片上印刷著滿載兩人回憶的黑白照片，也是十分別緻的設計。

DIRECTEUR c 迎賓櫥櫃中的留言箱

從小小世界中窺探兩人所講究的事物

　　將兩人的世界觀與想法仔細裝進櫥櫃中，與賓客們分享你倆珍貴的回憶與收藏。擺放在入口等候區，不但能讓來賓更認識你們，也能製造賓客間的話題。

1.第一層裝飾著新娘從小就喜愛的玩偶與珍視的照片。2.將兩人的世界凝縮在小小櫥櫃之中。3.最下層的空間準備讓賓客們放置留言卡。4.第二層是新郎的世界，擺放了水晶、沙漠玫瑰石等礦石收藏。賓客們會藉此認識到新郎不為人知的一面，見識到他的講究與私下的喜好。

DIRECTEUR d 裝滿心意的精美禮物盒&包裝

讓人捨不得拆開！兩人用心準備的小禮物

　　市售的箱子也能變身為洋溢獨特風格的禮物盒！只要多加講究緞帶的色調及素材質感，並以乾燥花裝飾，就是心意滿滿的最佳好禮。依照不同的賓客，試著改變箱子的尺寸、形狀與緞帶款式等，但要留意色調的一致性，重視整體氛圍的統一。

1.在禮物上附有給賓客的訊息小卡。2.圓柱形的箱子旁以自製的乾燥花花藝作品來裝飾。3.不凋花製成的小胸針，這樣的禮物十分適合女性賓客。

DIRECTEUR e　形塑夢想世界的手工蛋糕造型擺飾

婚宴會場飄溢著可口的香氣

　　會場中的蛋糕造型擺飾是婚宴布置的主角。將喜愛的小物品裝飾在蛋糕上，展現出兩人的自我風格吧！這樣飾品極具婚禮象徵意義，請務必兩人一起同心協力製作。如果將特大尺寸的蛋糕與迷你尺寸的蛋糕並排陳設，也是很有趣的嘗試唷！

蛋糕造型飾品若擺設在接待處，能讓所有人更加期待這一場婚宴。擺放在甜點吧檯也是不錯的選擇。蛋糕的布置可以試著營造出超現實感，增添觀賞樂趣。可以利用和兩人興趣有關的物品進行裝飾，也可放上在現實中絕對不會擺在蛋糕上的微型小羊飾品，大玩超現實的布置遊戲。

DIRECTEUR f　小瓷偶們的戒枕森林

小瓷偶們靜靜地守護著重要的戒指

在不可思議的微型森林中，佇立著猶如新郎、新娘與神父的瓷偶。婚宴派對結束後，可帶回新居作為裝飾，讓這一天的美好成為永恆。

1.小人偶象徵著幸福的新人。刻意讓新郎新娘的大小尺寸相反，既特別又逗趣。2.與四周的植物相比，瓷偶顯得更加嬌小。3.小瓷偶肩負「戒指架」的重要角色，周遭圍繞著溫柔的羽毛。

DIRECTEUR g　法國傳統結婚紀念物Globe de Mariée

讓今日的記憶長伴此生

法國人結婚時有所謂的Globe de Mariée，家人、朋友為了替新娘的幸福祈願，會親手製作結婚飾品，我們也可以試著作作看。可以選擇玻璃罩、玻璃箱、鳥籠等素材來製作，成品可以當作戒枕。如果婚禮時會使用到皇冠，也可以將皇冠擺放其中，會顯得相當別緻唷！

Globe de Mariée： 1800至1900年代初期，在法國相當盛行的造型飾品。新郎、新娘或家族成員為了替成員祈福，會在婚禮前製作這樣的飾品。這種造型飾品被視為是家族幸福的表徵，會放在家中作為擺飾。

1.可以自己製作，但如果能像法國人那樣由母親或友人來製作Globe de Mariée，會更加具有意義。2.模仿婚宴會場的森林造景，製作一個袖珍森林，將之擺進小鳥籠裡。可用來布置於小派對的接待處。

裝飾用的小盒子以及垂放於桌面的窗
簾等飾品,打造了Something Blue的
淺灰色調空間。以婚禮蛋糕為中心,
搭配白色的甜點。玻璃罐中放著棉花
糖與蛋白脆餅,可以取一些出來裝進
小袋子當作伴手禮,也很適合送給小
賓客們。

DIRECTEUR h　Something Blue的甜點吧檯

香甜可口的饗宴,擄獲賓客們的歡心

　　讓賓客們能輕鬆享用甜點的吧檯,不僅僅要擺上美味的點心,也
應該是個時尚雅緻的美好空間。在等候室中設置小型的甜點吧檯來
迎接賓客吧!這份心意必定會讓人感到開心!

Sugar Cake:婚禮蛋糕,在英國常見於正式的婚禮上,故而廣
為人知。蛋糕會加入大量的乾果,外層再以糖衣包覆。發祥於
18世紀,那時乾果非常珍貴,因此Sugar Cake也象徵著富裕與
榮耀。

陳設中滿布著茶壺等茶具模型，營造出歡愉的下午茶氛圍，輕撫著賓客們的心。如果能擺放新娘自己烤的餅乾，或分享兩人喜愛的點心等，再附上手寫小卡，必定可以打造出令人愉快的美味空間。

DIRECTEUR i　新郎·新娘的座椅裝飾

仔細妝點新郎與新娘的美麗座椅

　　薄紗與古董蕾絲裝飾於椅背,長度和種類可作出些微變化,營造出輕盈的律動感。可利用緞帶、羽毛、玻璃紗、絲綢等來代替薄紗,也可將人造花改為鮮花或不凋花,因應婚禮的主題適時變化與搭配。

1&2.薄紗與古董人造花為座椅妝點出雅緻感。3.法國古董蠟梅皇冠與頭紗的套裝組。可試著改變頭紗的原有用途,將之用來裝飾座椅,既華奢又漂亮。4.因為有了薄紗裝飾,不管從哪一個角度觀賞座椅,都顯得輕柔高雅。

DIRECTEUR j　裱框一生幸福的婚禮箱

把婚禮上所有的甜蜜回憶都裝進小箱子中

　　婚禮箱裡裝著新娘的皇冠、新郎的帽針與胸花等,裝滿了婚禮當天的美好回憶。婚禮箱可以利用市售的玻璃框來製作,但若是能向裱框師訂製,更能打造出世界上獨一無二的紀念品。每當婚禮箱映入眼簾,兩人的珍貴回憶也會跟著鮮明地復甦。箱中的背景可張貼兩人婚禮時的黑白照片,也可將結婚證書拷貝後進行塗蠟加工,放入其中。

FAIRE 1

P.101 「迎賓看板」製作方法

製作材料

☐ 黑板　45×30cm
☐ 古董黑煤玉串珠飾品　70cm
☐ 古董布（米色‧藍灰色）45×5cm　各1條
☐ 古董布（藍灰色）10×5cm
☐ 古董蕾絲　25×5cm、30cm×5mm
☐ 鑲邊穗帶　25×1cm
☐ 人造葉片　5片
☐ 剪刀
☐ 木工用接著劑
☐ 樹脂接著劑
☐ 粉筆
☐ 奶油土
☐ 塑膠手套
☐ 湯匙

1. 將準備好的裝飾素材暫放在黑板邊緣，在固定前先確認擺設位置。

2. 依照決定好的位置，以木工用接著劑將裝飾素材固定於黑板邊緣。

3. 較具重量而不易黏著的素材，請改用樹脂接著劑來黏貼固定。

4. 人造葉片也依照決定好的位置，以樹脂接著劑黏貼固定。

5. 將奶油土充分塗抹在人造葉片上。

6. 請在布料與蕾絲交接處塗抹奶油土，讓素材融合為一體。

7. 以手指將奶油土推展開來，請刻意製造出塗抹不均的感覺。

8. 奶油土輕薄塗抹即可，不要掩蓋了鑲邊穗帶、串珠等飾品的凹凸感和獨特氛圍。

9. 黑板的邊緣也稍微塗抹一些奶油土，讓裝飾素材與黑板產生一體感。

10. 塗抹奶油土之後，靜置使其乾燥。

11. 以粉筆寫上「Bienvenue à notre mariage！（歡迎來到我們的婚禮！）」等文字訊息。

完成 塗抹奶油土時不刻意修飾，讓黑板與蕾絲有一體感。

FAIRE 2
P.102 「附有小花束的塗蠟加工卡片」製作方法

製作材料

□ 蠟紙　2張
□ 半紙（日本書法用紙，類似宣紙）
□ 麻繩　30cm
□ 印章
□ 印台
□ 鐵絲＃26　25cm×1根
□ 蠟燭
□ 人造葉片
□ 烏桕
□ 小木棉
□ 繁星花
□ 筆
□ 熨斗
□ 剪刀

1. 在半紙上蓋印章。為了能裁切為大小相近的卡片，蓋章時盡量保持相同間距。

2. 蓋好印章之後，待墨水變乾。

3. 為了方便裁切卡片，將紙張先折出折痕。

4. 沿著折痕裁開。可以不使用剪刀，而是徒手撕開，更添自然氣息。

5. 作出一張張的卡片。

6. 在卡片上寫上文字訊息。

7. 卡片放置在一張蠟紙上。將蠟燭削為細屑，平均 散布在卡片上。

8. 在步驟7的卡片上方覆蓋另一張蠟紙，取熨斗低 溫熨燙。

9. 待冷卻後，將卡片剝離蠟紙。

10. 在卡片上端鑿出穿麻繩用的小孔。

11. 將麻繩穿過小孔後，打結固定。

12. 以左手握住鳥桕，斜向疊放繁星花。

13. 斜向加入小木棉。

14. 斜向加入人造葉片，高度略低。

15. 以鐵絲纏繞，扭轉固定。

16. 將鐵絲的一端剪短。

17. 留下來的鐵絲前端凹折成U字形。

18. 將步驟11卡片上的麻繩綁在花束上纏繞鐵絲的 地方。

完成 可選用羽毛來代替人造葉片，也可在卡片上印 刷黑白或棕色調的照片。

FAIRE 3

材料A

- □ 紙盒L（6.5×6.5×高3cm）
- □ 紙盒S（4×4×高2cm）
- □ 冰島苔蘚
 （為免色素暈染，請選用白色或天然素材）
- □ 尤加利葉片　5片
- □ 小木棉
- □ 銀葉尤加利葉片　4片
 ※此為製作胸針使用
- □ 銀葉菊
- □ 胸針底座
- □ 薄紗　3.5×20cm
- □ 蕾絲　4×25cm
- □ 蕾絲緞帶　45cm
- □ 姓名卡（寫上賓客姓名）
- □ 雙面膠
- □ 木工用接著劑
- □ 剪刀
- □ 噴霧式硬化劑

材料B

- □ 圓柱形紙盒（直徑6.5×高10cm）
- □ 迷你花藝飾品
- □ 流蘇　25cm
- □ 金蔥線　100cm
- □ 姓名卡（寫上賓客姓名）

材料C

- □ 紙箱（6.5×6.5×高3cm）
- □ 冰島苔蘚（為免色素暈染，請選用白色或天然素材）
- □ 羽毛
- □ 乾燥烏桕
- □ 古董人造花
- □ 姓名卡（寫上賓客姓名）
- □ 緞帶　60cm

1. 在尤加利葉片上噴灑硬化劑。

2. 以木工用接著劑將乾燥的銀葉尤加利葉片與銀葉菊固定在胸針底座上，並噴灑硬化劑。

3. 以雙面膠將姓名卡黏貼於胸針背面。

4. 將胸針插在蕾絲上固定後，放入紙盒中。

5. 以木工用接著劑將步驟1的葉片黏貼在紙盒L的盒蓋上。

6. 盒蓋上覆蓋薄紗，薄紗兩端拉至紙盒底面，以雙面膠固定。

7. 將冰島苔蘚與小木棉的細枝放入紙盒S中作裝飾。

8. 將步驟7的紙盒S擺放在紙盒L上,以緞帶打結固定。

9. 將姓名卡夾在緞帶下方。

A完成

利用材料B所製成的作品

利用材料C所製成的作品

FAIRE 4 P.104 「手工蛋糕造型擺飾」製作方法

製作材料

<div>

☐ 圓柱形保麗龍
 A:直徑10cm×高10cm
 B:直徑15cm×高10cm
 C:直徑25cm×高10cm
 D:直徑27cm×高5cm(也可使用帽箱的蓋子)
☐ 木工用接著劑
☐ 白膠
☐ 噴霧式密著底漆
☐ 剪刀
☐ 塑膠墊、裝塗料用的杯子
☐ 鐵絲♯20 5cm×3根
☐ 水性塗料(白、無亮澤)
☐ 石膏
☐ 油漆刷
☐ 細毛筆
☐ 液態樹脂土(MODENA PASTE)
☐ 奶油土
☐ 蠟燭 3根

☐ 古董布 幅寬10cm×55cm
☐ 蕾絲鍛帶 幅寬5cm×35cm
☐ 蕾絲穗飾 寬約4至6cm,長20cm
☐ 蕾絲鍛帶 幅寬0.7cm×50cm
☐ 鑲邊穗帶 90cm
☐ 傢俱釘 2個
☐ 古董小物(鈕釦、相框、人偶、小羊飾品、聖母墜飾、項鍊墜飾、葉片、固定珠針等等)
☐ 玻璃串珠
☐ 珍珠項鍊

</div>

1. 若使用表面光滑的帽箱蓋,請先在表面噴上密著底漆。

2. 在水性塗料中加入石膏攪拌,直到整體呈現粉底霜質感的膏狀為止。

3. 大小不一的保麗龍圓柱依序塗上步驟2的塗料。為了讓蛋糕體的表面留下刷痕,並有凹凸感,請刻意塗厚一些。

4. 塗料塗抹完成後的狀態。

5. 古董布料的背面塗上木工用接著劑。

6. 將步驟5包捲在B圓柱上並固定。

7. 在A‧B‧C圓柱的底面塗上木工用接著劑之後，依序疊放固定。

8. 疊放圓柱時，請考量圓柱面塗料呈現出的感覺、布的接縫等，決定以哪一面作為蛋糕的正面。

9. 在蕾絲穗飾的背面塗抹木工用接著劑，從A圓柱正面順著上緣黏貼固定。

10. 沿著B圓柱的上緣黏貼寬約0.7公分的蕾絲鍛帶。沿著D圓柱上緣黏貼鑲邊穗帶。

11. 取一段35公分長的蕾絲鍛帶，從C圓柱正面順著上緣，由左而右黏貼固定。人造葉片可隨意配置其上。

12. 將事先已經點燃過的蠟燭剪成約15公分的長度。

13. 蠟燭的切口處插入5公分長的鐵絲，以便於更容易固定在保麗龍上。

14. 鐵絲不要全部插入蠟燭中，前端留下2至3公分，並塗上木工用接著劑。

15. 將蠟燭插在圓柱上，安排位置時請留意整體的視覺平穩。

16. 將準備的古董小物一一裝飾上去。人偶的腳底可塗抹白膠，以便固定。

17. 裝飾人偶、羊、相框等小物時，請留意整體的視覺平衡。

18. 古董鈕釦背面的凸起處沾抹木工用接著劑。

19. 決定古董鈕釦擺放的位置之後，以剪刀在圓柱上鑿出小洞。

20. 將古董鈕釦背面的凸起處塞進步驟19的小洞中。

21. 以傢俱釘將項鍊墜飾固定在圓柱上。

22. 利用奶油土裝飾圓柱邊緣。

23. 將奶油土塗抹在布料與圓柱的接縫處，可遮住接縫，讓整體造型更為自然。

24. 蛋糕的表面也以奶油土進行裝飾。

25. 利用細毛筆沾取一些液態樹脂土，塗抹在古董鈕釦上。

26. 將珍珠項鍊掛在小羊飾品上。

完成 選擇裝飾蛋糕的小物時，建議可選用兩人喜愛的物品或有象徵性的物品。

FAIRE 5

P.105「小瓷偶們的戒枕森林」製作方法

製作材料

☐ 花器（也可選用盤子、盒子、托盤等）

☐ 瓷偶　3個

※若沒有瓷偶，可使用西洋棋的棋子以及分剪下來的細枝、有珍珠裝飾的夾子等來代替。

☐ 插花專用海綿

　（事先依花器大小進行裁切）

☐ 木工用接著劑

☐ 紙膠帶

☐ 剪刀

☐ 鐵絲＃26　25cm×10根

☐ 羽毛（灰色）　約30根

☐ 不凋花

　・附果實的多花桉　2枝

　・綠帝　2枝

　・小木棉　2枝

☐ 乾燥花

　・雪莉罌粟（白色）　3枝

　・烏桕　3枝

西洋棋的棋子＆分剪下來的細枝

不凋花／乾燥花／羽毛

1. 鐵絲前端3公分處凹折出U字形後剪斷，製作約20個U字釘。

2. 將鐵絲纏繞在瓷偶的腳上。

3. 將剩餘的鐵絲相互纏繞成一根。

4. 利用紙膠帶包覆鐵絲纏繞處，稍作補強。

5. 其他兩個瓷偶也以相同的作法加上鐵絲。

6. 將插花專用海綿放入花器中，表面以羽毛覆蓋。

7. 在U字釘的兩腳沾上木工用接著劑。

8. 取5至10根U字釘安插在海綿上，藉此固定羽毛。

9. 將瓷偶依照新郎、新娘以及神父的位置來擺設。瓷偶上的鐵絲插入海綿中固定。

10. 在綠帶的切口處沾上木工用接著劑。

11. 將步驟10插在瓷偶的左後方。

12. 剩餘兩根也插在左後方，視覺上呈現中央高、左右略低的平穩造型。

13. 雪莉罌粟的基部沾上木工用接著劑，插在右後方，刻意作出高低不齊的造型。

14. 將多花桉插在左前方。枝葉向左傾斜，製造出流動感。

15. 在瓷偶右方插入小木棉。為了避免遮住雪莉罌粟，小木棉的高度略低。

16. 在右前方插入剪短的烏桕。烏桕向正面傾斜，營造出果實滿溢的感覺。

完成 若是以西洋棋的棋子來取代瓷偶，也是很別緻的唷！

FAIRE ⑥

P.107 「法國傳統結婚紀念物Globe de Mariée」製作方法

製作材料

□ 玻璃箱（長20×寬10×高25cm）
□ 皇冠
□ 仿舊紙張
□ 人造葉片　11片
□ 流蘇
□ 古董布　12×35cm
□ 古董鈕釦　2個
□ 鐵絲＃24　25cm×11根
□ 噴漆（霧面白色）
□ 棉花
□ 樹脂土
□ 手縫針
□ 手縫線

□ 雙面膠
□ 剪刀

1. 將鐵絲對折，勾住人造葉片的葉柄，纏繞兩圈。

2. 將下方剩餘的鐵絲相互纏繞成一根。

3. 為了要遮住步驟1葉柄上的鐵絲，覆蓋上第2片人造葉片。

4. 與步驟1作法相同，將鐵絲對折後，在葉柄處纏繞兩圈。

5. 取一根步驟4下方剩餘的鐵絲，將所有鐵絲纏繞成一根。重複步驟1至4，以同樣的手法再添上兩片葉子。也就是，共有4片葉子哦！

6. 在距離第4片葉子下方約5公分處，裝上3片人造葉片。

7. 使用4片葉片製成的樹枝（A）較短，7片葉片的樹枝（B）較長。長、短分別各製作1枝。

8. A從葉片末端開始向下15公分，B為向下20公分，這一段外露的鐵絲都以樹脂土包覆起來。

9. 未裹上樹脂土的鐵絲尾端留下5公分，其餘剪除。在鐵絲與樹脂土黏接處凹折90度。

10. 以噴漆均勻噴灑全部的樹枝和葉片。

11. 準備製作枕墊。將古董布對折（正面對正面），邊緣留縫份0.5至0.7公分，並預留返口3至4公分。

12. 四周縫合之後，由返口翻回正面後塞進棉花，並調整厚度，使厚度均等。

13. 將返口縫合。

14. 以鈕釦作為裝飾重點，左右各縫上1個。

15. 將鈕釦裝飾固定後的狀態。

16. 準備將仿舊紙張張貼在玻璃箱內部。在紙張背面黏貼雙面膠。

17. 將張紙放入箱子中，並黏貼在後方的玻璃上。

18. 將流蘇固定在上方的把手上。

19. 將步驟9豎立在箱內的左右兩側，並以透明膠帶固定。

完成 將步驟15置入箱子中，並把皇冠擺在墊枕上，也可放入照片等紀念小物，製成一個裝滿回憶的玻璃箱。

5

CINQUIÈME LEÇON

婚禮花藝設計課
&獨家心法

POINTS ESSENTIELS
DE LA DÉCORATION FLORALE,
ET PETITS PLUS AVEC
DES ACCESSOIRES

CE QUE VOUS DEVEZ SAVOIR SUR LA DÉCORATION
FLORALE D'UNE CÉRÉMONIE DE MARIAGE

婚禮花藝設計的基礎課

新娘的捧花、新郎的胸花、會場的花藝裝飾……
可以為新人帶來浪漫的時光，並襯托出新娘的嬌美，每一項都不可或缺。
請精心挑選花材，在花朵的陪伴下，度過這一生一次的好日子吧！

 ## LEÇON 1 什麼是婚禮的花藝裝飾？

花藝之必須──妝點婚禮華麗感＆打造一段浪漫時光！

莊嚴教堂裡的椅背裝飾花，擺設在會場主桌上的花藝作品，迎接貴賓們的迎賓花……婚禮這一天，快樂的人們被各式各樣的美麗花朵包圍著。其中以捧花尤為重要，它會讓新娘的美更加耀眼迷人。

為了在婚禮上表現自我風格，請別被既有的刻板印象所局限，用心地尋找專屬於你的捧花吧！

 ## LEÇON 2 新娘捧花有哪些類型？

有了捧花的襯托，新娘的美麗與笑顏更添迷人風采！

圓形捧花屬於百搭款，任何風格都能搭配；手綁式捧花則是散發著自然氛圍；個性化捧花獨創性很高，藉著一些造型小物打造而成……新娘捧花的形式相當多元，而且只要變換尺寸大小、花材、

顏色等等，就會帶來不同的印象。如果預定從頭到尾只穿一件婚紗時，可以準備兩組捧花，白色捧花呈現基本造型，另一束不同的捧花可以為造型帶來視覺變化。

捧花的基本類型

圓形捧花
能完美搭配任何婚紗的人氣捧花。圓弧的外型是其特徵。可利用小花營造輕盈感，或利用藤蔓植物製造出律動感等，如此一來，整體印象會變得更加柔和。

瀑布形捧花
形狀猶如瀑布般的優雅設計。不僅典雅，也帶有豪華的氣勢。若想營造傳統的古典氣質，可以選用玫瑰或百合（Casa Blanca），如果想製造自然風則以小花和綠色植物為主。

球形捧花
華麗的球形，不論從哪一個角度觀賞，花朵都顯得嬌柔美麗。如果想搭配和服造型，乒乓菊、大理花、秋色繡球花等花材是很不錯的選擇，可將捧花垂掛於手腕上。

手綁式捧花
彷彿將摘自原野的小花直接綁束而成，洋溢著自然氣息。有小型花束，也有需要雙手環抱的大型花束。由於花莖的切口暴露在外，要特別注意水分的補給。

手臂式捧花
花莖長，捧著花束時必須橫抱在臂彎中。很適合用來營造高雅的時尚風格。單單只用到海芋的捧花是這類型的最佳代表，不造作地綁束，造型簡約。

提包捧花
想要一改傳統捧花給人的既定印象時，可活用這種造型捧花。風格時尚，略帶有休閒風，建議可以在換下正式禮服之後，或在婚宴結束後的小聚會和派對上使用。

提籃捧花
籐製的提籃中，裝滿了彷彿剛摘下的新鮮花朵。整體洋溢著自然氣息，給人甜美可愛的印象，建議在輕鬆隨興的派對中使用。

花環形捧花
將花朵裝飾成環狀，包含著「永恆之愛」的涵義。新人進場後可將捧花吊掛在主桌上，讓捧花成為會場布置的一部分，十分漂亮雅緻。

其他造型捧花
手腕花：舉辦庭園婚禮時，為了空出雙手而將花材裝飾在手腕。若以微型的圓形捧花當作手腕花也很不錯，相當甜美。
權杖式捧花：花朵裝飾在猶如權杖的長柄上。非常適合個性化的風格，顯得創意十足。
框架捧花：在大框架的邊緣上以花朵或植物進行裝飾。在本書中的示範則是以3個小相框互相串連，製成可提拿的相框捧花，請參照P.44，以及P.56至P.57。

 # LEÇON 3 婚紗&捧花的搭配

善用捧花來搭配婚紗，展現自我全新魅力！

不同的婚紗款式，適合的捧花類型也會有所不同。婚紗本身的材質會影響整體的美感印象，仔細挑選婚紗固然很重要，但是配合造型主題（如：古典、甜美、時尚等），仔細選用符合氣氛的捧花也是不可忽視的一點。若能在捧花上多下點兒工夫，例如花材的選擇、尺寸大小的調整等，在這個過程中，你很有可能會意外地發現完美的組合。如果有心儀的捧花類型，請努力試著與設計師進行討論哦！

婚紗基本款式×8

公主型
上半身貼身，腰際以下至裙襬呈自然蓬鬆的類型。可利用圓形或瀑布形捧花來增加華麗感。若婚紗本身帶有自然氣息，也可利用提籃捧花。

A字型
從腰際至裙襬呈A字展開，有分量同時展現俐落且古典的氣氛。適合搭配瀑布形捧花或造型洗練的球形捧花。

魚尾型
纖細的剪裁貼合身材曲線，裙襬部分如魚尾般展開。可搭配長度幾乎接近地板的纖長瀑布形捧花、權杖式捧花等，進行大膽的裝飾。

窄版合身型
較魚尾型更為俐落且更加貼身。適合搭配單一花材的手綁式捧花或手臂式捧花，突顯簡潔洗練感。肩掛式捧花也不錯，能強調出整體的直線條。

高腰型
特徵是從胸線以下展開的剪裁，給人自然舒適的印象。適合搭配小花製成的手綁式捧花或花冠。也可試具具分量感的大捧花、項鍊形的捧花，造型會十分優美。

蓬裙型
在腰部收腰身，從腰際至裙襬外蓬，分量感十足而且非常華麗。可配合花環形捧花營造自然感，也可利用提包捧花、扇形捧花來增加印象。

中長裙
裙襬長度在膝蓋至腳踝之間。極具輕柔感，很適合庭園婚禮。搭配手腕花、小型手綁式捧花、提包捧花可以增添甜美感，相當迷人。

長裙
裙襬未及地，可看見腳踝。因縱長的視覺效果較弱，可利用捧花或頭花來營造俐落感。搭配小型圓形捧花能給人猶如公主的印象。鞋子也是不錯的裝飾。

 # LEÇON 4 決定捧花設計的7個步驟

確定喜愛的素材與顏色，考量希望呈現的風格，找出理想的捧花類型

與製作捧花的花藝師進行討論時，事先準備一些參考圖片，圖片內容包括兩人試穿的婚紗、試戴的頭飾等飾品，以及喜歡的花朵等。若是請外包的花店製作時，最好能準備會場布置的相關資料，幫助對方瞭解會場氣氛。如果沒有實物圖片，也要充分傳達喜愛的氛圍和顏色等。為了找到理想的捧花，表達出自我的「喜好」是絕對必要的。

1 擬定了婚宴派對的主題、會場的布置氛圍，同時也已確認禮服的款式之後，請考量能與之搭配的捧花及其他花藝裝飾。

2 考慮會場的合作花店是否與自己的理想符合。如果有其他想配合的花店，希望從會場外把外包的花藝裝飾和捧花帶進會場，請務必事先與會場負責人確認是否可行。有些會場如果自行安排花藝裝飾，有可能會被禁止，或追加額外費用，請特別留意。

3 尋找理想的花店幫忙製作捧花、花藝裝飾，幫助你實現夢想。

4 準備參考圖片，內容包括婚紗、喜愛的捧花等，藉此幫助自己傳達心目中想呈現的氛圍。同時一些婚禮活動用的花藝裝飾，包括換裝（白色婚紗、有色婚紗）、頭飾、丟捧花或捧花儀式等。儘管是同一件婚紗，也能藉由不同的捧花和花藝裝飾來改變印象，請依照自己的預算範圍討論可行的方案。

5 如果希望捧花除了在婚禮當天使用，在婚紗攝影時也可以使用，請斟酌一下預算，將觀賞期長的不凋花、乾燥花，甚至是人造花等素材都列入考慮。

6 布置會場的花藝裝飾與捧花若是由同一間花店負責，氛圍較易統一。若是分屬不同的花店製作，請事先充分傳達會場布置的整體印象與主題色彩、桌巾顏色等資訊，並且請花店提供具體的建議。

7 事前與會場負責人確認當天花藝作品的搬入時間和送抵的地點，並同時告知外包的花店。在婚禮前多半會先拍好婚紗照，也要留意照片送抵的時間。若有使用頭花時，作品送達的時間請務必配合髮妝造型的時間，千萬別忽略了事前的確認。

LEÇON 5 豪華的圓形捧花也能很有「個性」

添加獨創個性，打造特殊的婚禮捧花

　　輕柔帶有弧度的圓形捧花，以及密實的法式捧花固然優雅美麗，但如果能在其中添加綠色植物或纖長的藤蔓，就能替捧花營造出律動感，適合使用於帶有自然田園風情且復古別緻的空間。捧花中再以薄紗、羽毛、水晶等進行裝飾，一束充滿獨創風格的婚禮捧花就完成了！

STYLE a 添加粉紅羽毛的優雅捧花

▌製作要點

將相同種類的花材集合在一起，稱為「群組式」配置法，能為捧花作品營造出統一感。

1.每當新娘輕踏出一步，粉紅羽毛就會隨之舞動，猶如新娘幸福飛揚的心情。銀線細緞帶刻繪出高級質感與雅緻氣息。2.低彩度的陸蓮花正好能襯托出玫瑰的明亮花色。3.手綁式捧花要注意莖部水分的補給。部分花材一缺水馬上就會沒有元氣，可在婚宴中將捧花插入花瓶，或交由工作人員協助照顧。

製作材料

- □ 流蘇
- □ 羽毛（粉紅色） 3根
- □ 銀線細緞帶 2m
- □ 麻繩 1m
- □ 鐵絲#26 25cm×4根
- □ 剪刀

1. 玫瑰（和玫瑰・環美空） 5枝
2. 玫瑰（和玫瑰・Kanata） 5枝
3. 玫瑰（Yves Silva） 7枝
4. 陸蓮花 10枝
5. 薄子木 2枝
6. 多花桉（附果實）（紅） 2枝
7. 科隆梅子（Corokia）
8. 細梗絡石

 3

 4

 5

 6

 7

 8

1. 玫瑰花萼往下15公分之內的葉片可保留，其下的葉片全部拔除。

2. 以剪刀在花莖上輕輕滑動，將刺清除。

3. 手握在環美空花萼下方15公分處，這個位置是捧花的支點。

4. 將環美空斜向重疊在步驟3的支點處。花莖要相互交叉呈螺旋狀。

5. 將環美空逐一斜向加入。若欲將花材從後方加入時，以「花朵在右上，花莖朝左下」的角度插入。

6. 在左側加入Kanata。綁束時保持花朵傾斜的角度，就能讓捧花出現圓弧形。

7. 在步驟6的正面，再加入一枝Kanata。

8. 以相同方式將Kanata逐一加入。5枝花全部都要使用。

9. 從左側逐一加入Yves Silva。

10. 捧花中心往外圍，花朵的高度逐漸降低，整體呈現出圓弧形。

11. 一邊留意整體的平衡狀態，一邊加入花朵。上圖中，正面的空缺處略感顯眼。

12. 將剩餘的Yves Silva 加在空缺處，讓整體呈現出美麗的圓形。

13. 在正面加入陸蓮花，花朵位置記得要低一些。

14. 含苞的花可拉高位置，猶如從捧花中輕跳出來，營造律動與立體感。

15. 為了稍後能調整高度，加入花朵時暫時把位置放得高一些。

16. 一邊觀察捧花側面，一邊將步驟15的花莖向下拉，以調整高度。

17. 在左後方加入細長的薄子木，使其向外伸展。

18. 將多花桉插進右側，並讓莖葉朝外，製作出流線形。

19. 多花桉的前方加入科隆枸子。

20. 在科隆枸子的前方加入細梗絡石。

21. 將細梗絡石的藤蔓鬆柔地包圍著捧花。

22. 使藤蔓的前端朝右後方整理，並使其相互交纏固定。

23. 在捧花支點處以麻繩用力綑緊後打結固定。

24. 將花莖剪齊。

25. 若纏繞的藤蔓會下垂，可利用鐵絲加以固定。

26. 完成捧花的主體。

27. 將鐵絲穿過流蘇的最上端。

28. 在羽毛的根部捲上鐵絲。

29. 在捧花支點處綁上銀線細緞帶，並打上蝴蝶結，讓緞帶長長地垂下。

30. 決定流蘇與羽毛的位置。

31. 在步驟30決定好的位置上固定流蘇和羽毛，並剪除多餘的鐵絲。

完成 可試著繫上多條粉紅或灰色緞帶使其長長地垂下，或吊掛珍珠、寶石也十分漂亮。

STYLE b　玫瑰＆果實的蕾絲薄紗捧花

製作要點

素雅的捧花可利用蕾絲薄紗打造出華麗風情

　玫瑰與果實製成的圓形捧花加上蕾絲薄紗和水晶，頓時增添高貴典雅的氣質。花材種類少的捧花相當適合與造型精緻的蕾絲進行搭配。雪果的細長莖枝朝著捧花外伸展，每當新娘輕輕踏出一步，可愛的白色果實就會一起隨之輕輕搖晃。

1.蕾絲薄紗和水晶是醞釀出雅緻與高級感的素材。但是花朵才是主角哦！要留意搭配的分量與色調的均衡。2.素面塔夫塔布製成的婚紗，相當適合與精細的蕾絲作搭配。相對的，若是婚紗上已布滿蕾絲，建議使用造型素雅的絲綢等材質來裝飾捧花。3.石斑木的黑色果實襯托出玫瑰的高雅華麗。

製作材料

□ 蕾絲薄紗　30cm×70cm
□ 銀線緞帶　1.5m
□ 水晶　2串
□ 麻繩　1m
□ 鐵絲#24　50cm×2根
□ 剪刀
□ 花藝剪刀（剪枝用）

1. 玫瑰（Thé Nature）　10枝
2. 石斑木　9枝
　　（分剪成約30cm長）
3. 銀葉菊
4. 雪果
5. 愛之蔓

1. 預先將玫瑰整理妥當（參照P.123）。握住花萼往下15公分處。

2. 取一枝玫瑰斜向重疊在步驟1手握的支點處。花莖要相互交叉，作出螺旋狀。

3. 將玫瑰逐一斜向加入。

4. 愈接近捧花的外圍，花朵的高度愈低，整體呈現出圓弧形。

5. 在左側斜向加入石斑木。高度高過玫瑰，莖枝朝向外側。

6. 繼續斜向加入石斑木，製造出分量感。

7. 讓玫瑰與石斑木呈現出茂密的圓弧形。

8. 將枝條細長的雪果加進捧花的右側。

9. 雪果的枝葉朝外，為捧花增添律動感。

10. 在玫瑰的前方加入銀葉菊，高度略低。

11. 剩餘的銀葉菊逐一加入，猶如將玫瑰團團圍住一般。

12. 從捧花上方俯視，確認整體的平衡感。

13. 在捧花的支點處以麻繩用力綑緊後打結固定。

14. 取剩餘的麻繩，在支點下方的花柄處再打一個結作為補強。

15. 以薄紗將捧花包捲起來。請勿蓋住所有的花朵。

16. 先把鐵絲剪成1/4長，以鐵絲纏繞在花柄上的薄紗，扭轉固定。

17. 取一根鐵絲勾住石斑木後，另一端固定在薄紗上，製造出捧花的層次與變化。

18. 以同樣的方式在數處固定鐵絲，調整薄紗與捧花的形狀。

19. 鐵絲對折之後，勾在愛之蔓1/2長的中心處，並扭轉固定。

20. 將鐵絲勾在銀線緞帶1/2長的中心處，並扭轉固定於步驟19上。

21. 在捧花的支點處綁上步驟20的銀線緞帶。

22. 打上蝴蝶結固定。

23. 將纏有鐵絲的水晶，固定在垂下的銀線緞帶前端。

完成 長長垂墜著的愛之蔓，隨著新娘的腳步輕輕搖擺，醞釀出自然生動的氣息。

STYLE C 其他素材與造型捧花

捧花的造型，由你決定！

捧花有個浪漫的起源，來自於新郎向新娘求婚時獻給新娘的花束。
別被既有的概念所局限，跳脫刻板印象，找出專屬於你的自我風格吧！

鄉村風捧花

素雅的草花隨意綁束成大捧花，呈現不刻意修飾的鄉村風格。

書本捧花

巴西胡椒木的果實與蕾絲彷彿從舊書中滿溢而出。

人造花捧花

正因為是製工精細的人造花，才能表現出具有深度的色澤，並展現色調的微妙差異。

人造花捧花

草花風捧花。不存在於現實世界的夢幻色彩是人造花的魅力之一。

不凋花捧花

質感柔細，可長久保存，目前是人氣很高的花材。濕度高則會有染色的可能性。

乾燥花＆羽毛捧花

帶著蕭瑟感的雅緻色彩正是乾燥花的魅力，搭配羽毛可增添華麗感。

小型手綁式捧花

以新娘花隨意綁束而成的小捧花，利用愛之蔓取代緞帶的裝飾功能。

小提琴捧花

獨創的捧花造型，讓你可以與心愛的物品一同共度美好時光。

STYLE d 除了捧花，還有這些……

其他的花藝裝飾

頭飾

裝飾在頭髮上的花朵，也稱為「頭花」。每一朵花都纏上鐵絲，並以花藝膠帶仔細包覆後，交由專業髮型師配合進行裝飾。

胸花

利用與捧花相同的花材製成新郎胸花。若是新郎在胸前別上花朵會害羞，可改以綠色分量較多的簡潔類型。

項圈・項鍊

相當適合與低胸婚紗進行搭配。戴上愛之蔓以及多肉植物綠之鈴等製成的項鍊，化身成為植物精靈吧！

婚紗的裝飾花

利用胸針的概念將花朵固定在婚紗上進行裝飾。可讓細小的花朵散布在婚紗上，也可以大膽地裝飾在背面，給人鮮明的印象。

手腕花・手臂花

以花朵裝飾手腕或手臂上，能為袖口剪裁俐落的婚紗增添華麗感。不方便以手拿捧花時，例如庭園派對的會場，很適合採取這種花藝裝飾。

古董絲綢花花冠

製作要點

製作花冠時，若採用同色系且大小相近的花材，較容易取得整體的平衡感和視覺穩定性。薄紗可以在花材之間發揮串聯的功能，刻畫出自然氣息。

製作材料

- ☐ 絲綢花（花面直徑約3cm大小）17枝
- ☐ 人造花的花蕊　1束（約50小根）
- ☐ 薄紗（布料須質地柔軟）5cm×20cm　7片
- ☐ 鐵絲＃28　25cm×15根
- ☐ 剪刀

選用小巧的花材，營造出鬆柔溫和的氛圍。

1. 以手握住兩朵絲綢花。花朵不等高，製造出互相依偎的感覺。

2. 取人造花使用的花蕊5至7根，對折。

3. 將步驟2靠在步驟1的絲綢花旁，並以薄紗將花莖和蕊芯包覆起來。

4. 在手握住的位置上方綁上鐵絲，將步驟1、2、3固定在一起，並剪除多餘的鐵絲。

5. 重複步驟2至4。時而改變花材和薄紗的分量，或刻意讓花朵的間距不均等，製造出自然的氛圍。

6. 重複步驟2至5。將所有絲綢花都串連後的狀態。

7. 將步驟6圍成環狀，並將花莖藏進絲綢花的下方。

8. 綁上鐵絲固定，並將多餘的鐵絲剪除。

完成 若將薄紗改為奶油色的古董蕾絲，就會變換為甜美的氣質。

LEÇON ⑥ 更添森林氛圍的地板花藝裝飾

花木扶疏，猶如一座小小的森林

地板上的花藝裝飾除了可擺設在主桌四周的地面，如果會場需要有分量感的布置，可以將地板花藝作品放置在較為寬敞的一些場所，包括入口處、走廊、教堂的婚禮走道等。這類型的花藝裝飾很有存在感，只要一擺放上去，整個空間頓時顯得高雅華麗。

製作要點

因為體積較大，為了防止傾倒，製作時要注意作品的平衡感和穩定性。將枝材類置於後方作背景，葉材類則穩固地插在底部，並讓有重量的素材插深一些，如此就能製造出穩定的視覺感受。上半部請盡量呈現出輕盈的感覺。

1.儘管是相同的製作方式，花材只要一改變，就會呈現出不同的氛圍。利用紫葉狼尾草和薄子木可以打造出鄉村風。2.若將花材換成玫瑰，氣氛瞬間就變得華麗高雅。也可以不使用花朵，只以綠色植物和果材來製作，會顯得相當別緻。因為是大體積的花藝裝飾，如果又穿著占積較大的婚紗，事前要先確認空間是否足夠。

製作材料

☐ 插花專用海綿 23cm×11cm×8cm（預先泡水）
☐ 花器
☐ 防水膠帶
☐ 海綿切割刀（美工刀亦可）
☐ 剪刀

1. 玫瑰（Julia） 5枝
2. 玫瑰（Country Girl） 3枝
3. 大星芹 3枝
4. 銀葉菊 3枝
5. 小綠果 3枝
6. 地膚 6枝
7. 蕾絲花 3枝
8. 小盼草 3枝
9. 山胡椒 2枝
10. 銀葉尤加利 3枝
11. 銀葉金合歡的細枝 5枝
12. 多花桉的果實（綠色） 2枝

6

7

8

9

10

11

12

1. 把吸水海綿置入花器中，以切割刀將四周的邊角切除。

2. 讓防水膠帶穿過花器底部，固定吸水海綿與花器。

3. 將銀葉尤加利分切成10至15公分的小枝，下端2至3公分這一段的旁枝請剪除乾淨。

4. 銀葉金合歡也相同，分切成約10公分的小枝，同樣下端2至3公分這一段的旁枝請剪除乾淨。

5. 將步驟3插在吸水海綿左側，占積約為整個海綿的2/3。沿著花器邊緣逐次安插會較為穩固，完成後較不易損壞。

6. 將步驟4插在海綿右側，占積約為整個海綿的1/3。葉材要均地布滿整體，且必須能夠掩蓋花器。

7. 把最長的山胡椒插在左後方，決定出整體的高度。

8. 插入地膚作為灰色的背景，愈往右側高度愈低。

9. 在左前方插入科隆梅子。枝條傾斜，做出向外伸展的感覺。

10. 在右前方的銀葉金合歡中插進小綠果。

11. 小綠果愈往外側高度愈低，讓果實朝著右前方。

12. 插進剪短後的主花玫瑰（Julia）。刻意讓玫瑰位置落在中央略偏左，製造自然氣息。

13. 讓玫瑰集合在一區，花臉朝向左前方，後方位置略高，前方偏低。

14. 蕾絲花插在玫瑰右側。刻意將花莖留長，讓花朵高過於地膚。

15. 花莖的長短不一，若花莖彎曲可善用其形狀，製造出生動自然感。

16. 修剪大星芹，使其長度比玫瑰短，插在玫瑰右側，凝聚整體氛圍。

17. 插入玫瑰（Country Girl），讓花朵在小綠果上方，花臉朝向右前方。

18. 將多花桉的果實插在右前方。枝葉朝外傾斜，作出流動的感覺。

19. 小盼草插在山胡椒的後方，營造出自然、輕盈的律動感。

完成 不只正面漂亮，從側面看也要美觀，這一點相當重要。

LEÇON 7 令人印象深刻的賓客桌花裝飾

1.花草們彷彿原本就生長在桌面上一般，洋溢自然風情，飽含著夢想。2.若要同時並排多個花藝作品，不要讓每一個的造型、設計都相同，試著改變各個作品的主花，勾勒出自然氣息。

小型的賓客桌花能在多種場合上大放異彩

為了不遮住賓客們的視線，賓客桌上的花藝裝飾需要注意高度和大小。選用線條纖細的花朵，自然能製造縫隙，帶來輕盈的空氣感。在裝飾中可以插入給賓客的訊息，若有幼童，可在裝飾中藏一些糖果等，為賓客增添探奇的樂趣。婚禮結束後賓客桌花可善加利用，當作禮物贈送，或作為派對接待處的裝飾等。

製作要點

製作小型的花藝作品時，若將相同的花材分散布置，會帶來散亂的印象，因此建議將相同的素材集合在一起。製造出花材的高低差，試著營造出生動自然的氣息！

製作材料

- ☐ 插花專用海綿
 （15cm × 5 cm，事先吸水，附容器）
- ☐ 鋁線　30cm
- ☐ 剪刀
- ☐ 松蘿鳳梨

1. 法絨花　4枝
2. 非洲鬱金香（Jade Pearl）
3. 白花莧
4. 尤加利（Exotica）
5. 石斑木
6. 科隆栒子（Corokia）
7. 薄子木
8. 銀葉菊　2枝
9. 愛之蔓
10. 柳枝稷　3枝
11. 紫葉狼尾草　3枝

1. 在鋁線前端2公分處凹折出U字形後剪斷，製作出7個U字釘。

2. 以松蘿鳳梨覆蓋住整個海綿。

3. 插入步驟1的U字釘，固定松蘿鳳梨。

4. 先從短葉材開始製作。從後方中央至前方左側的這一區塊上安插銀葉菊。

5. 刻意讓插在左側的銀葉菊稍微向左傾倒。

6. 細長的柳枝稷插在右後方靠近中央處。

7. 將剩餘兩枝柳枝稷也插入，彼此不留間距。外側的高度較低些。

8. 將3枝紫葉狼尾草插在銀葉菊的中間。花穗朝向左側。

9. 在紫葉狼尾草和柳枝稷中央，插入法絨花。花朵微向左傾。

10. 法絨花和柳枝稷的中央插入剪短後的石斑木。

11. 前方低，後方略高，如此較為美觀。

12. 在柳枝稷的前方插入尤加利。枝條朝向左方。

13. 步驟12的後方插入剩餘的尤加利。枝條朝右，製造出律動感。

14. 將非洲鬱金香分剪成8至12公分的小枝，共剪成3枝。莖枝下端3公分內的葉片全數剪除，並斜剪莖枝，剪出切口。

15. 把步驟14插在尤加利的前方。勿並排，保持前方高、後方低。

16. 在銀葉菊前方插入科隆梅子，並向左傾倒，營造律動與豪放感。

17. 將薄子木分剪成10至15公分的小枝，共3枝。去除莖枝下端3公分的葉片。

18. 把步驟17插在非洲鬱金香的右側。右邊花材的高度較低，以取得視覺平衡。

19. 白花莧插在右前方。

20. 最後讓愛之蔓輕輕纏繞在莖枝上。

完成 布置花材時請勿過於擁擠，有足夠的空間才能營造出輕盈的氣氛。

法式復古風的花材圖鑑

為了打造復古風的雅緻婚禮，不可不知6大類花材，
包括花、葉，以及各類乾燥過後的素材。
善用6大類花材，組合出漂亮的花藝作品吧！

※素材的說明順序：植物名稱／學名／科・屬名／花色・葉色・果色

CLASSIFICATION 1
作為主花的素材

華麗感十足，令人無法忽視，
適合作為焦點花材。
請配合主題色彩選擇花色，
再搭配適當的素材襯托華麗感。

新娘花 SERRURIA
山龍眼科繡娘花屬
6至10月
花色：白、粉紅

別名Blushing Bride，有著「臉紅的新娘」的意思。乾燥素材也很漂亮。

玫瑰（Apricot Foundation）
ROSA
薔薇科薔薇屬／全年
花色：杏色、粉紅

接近球形的花型迷人可愛。大輪杯型花，花色高雅，可營造出華麗感。

玫瑰（Yves Silva）
ROSA
薔薇科薔薇屬／全年
花色：粉紅

帶有淺灰色，呈現成熟韻味。復古時尚風必備的粉紅色花材。

玫瑰（Vase）
ROSA
薔薇科薔薇屬／全年
花色：粉紅、紫

八木玫瑰園的原創品種。盛開時花瓣層層相疊，姿態浪漫動人。

玫瑰（和玫瑰・Kanata）
ROSA
薔薇科薔薇屬／全年
花色：粉紅

Rose Farm KEIJI品種，屬半重瓣花。如波浪般起伏的花瓣有著迷人魅力。

玫瑰（Julia）
ROSA
薔薇科薔薇屬／全年
花色：米、茶色

隨著季節與產地環境的不同，茶色的色調會有所差異。柔和的奶茶色與古董風格最為相稱。

玫瑰（和玫瑰・璃美空）
ROSA
薔薇科薔薇屬／全年

Rose Farm KEIJI的和玫瑰系列。鬆柔的簇生花序，花朵內為米色，外圍呈粉紅色。

玫瑰（Thé Nature）
ROSA
薔薇科薔薇屬／全年
花色：古銅

花色高雅古典，可壓低作品色調，適合營造古董風格。

玫瑰（Blue Chocolat）
ROSA
薔薇科薔薇屬／全年
花色：紫、茶色

帶紫的霧面茶色優美別緻，搭配粉紅、紫、茶色的花朵，更能襯托出深度。

法絨花
ACTINOTUS HELIANTHI
繖形科絨花屬／全年
花色：白

花瓣如法蘭絨般的觸感，有著其他素材所沒有的清純印象。切口以熱水浸泡可延長賞花期。

CLASSIFICATION 2
適合襯托主花的素材

幫助主花增添華麗感。
若與主花有色彩的深淺濃淡之分，
更能提引出深度，增強作品印象。

大星芹
ASTRANTIA MAJOR'ROMA
繖形科星芹屬
全年／花色：粉紅

細小的花瓣相互依偎，模樣纖細美麗。暗沉的花色是打造復古雅緻風的法寶。

秋色繡球花 HYDRANGEA SPP.
繡球花科繡球花屬
全年／花色：粉藍、紫、粉紅、酒紅、綠

沉穩的花色是其特徵，花色豐富易作搭配，有分量感和深度。除了新鮮花材，也常被製成乾燥花。

玫瑰（Country Girl）
ROSA
薔薇科薔薇屬／全年
花色：奶油米、粉紅

一莖多花的中輪玫瑰，圓圓的花型甜美可愛。很適合用來替主桌花藝或捧花等作品增加分量感。

大葉醉魚草
BUDDLEJA DAVIDII
玄參科醉魚草屬／5至10月
花色：白、粉紅、淡紫、酒紅

切花較少於市面流通，可利用盆栽。屬於直線條花材，想營造粉紅、酒紅的自然氣息時可善用。

小木棉
PHYLICA'PINEA
鼠李科石南茶屬／10月至隔年2月
花色：白、黃／葉色：綠

花朵猶如棉花，小巧美麗。可活用於沉穩低調或淺灰風情的布置主題。適合作成乾燥花。

小白菊（重瓣）TANACETUM
PARTHENIUM'NATHUMIDORI
菊科菊蒿屬
7至10月
花色：綠

與一般常見的白黃色品種不同，花朵呈現綠色重瓣花，能襯托出粉紅色主花，是打造自然風格的最佳幫手。

陸蓮花（Éze）
RANUNCULUS ASIATICS
毛茛科毛茛屬
12月至隔年4月
花色：米、粉紅、酒紅

隨著季節與產地的變化，顏色會有不同。顏色變化大，從米色至酒紅色皆有。沉穩的花色可以為作品增加深度。

陸蓮花（Mhamid）
RANUNCULUS CV.
毛茛科毛茛屬
12月至隔年4月
花色：奶油、褐色。帶有酒紅絞紋

奶油色花瓣上帶有酒紅色絞紋，華麗且雅緻，能活用在各式各樣的顏色搭配上。

CLASSIFICATION 3

可襯托花色
＆遮掩插花海綿的素材

這些葉材可以襯托花色，而且能遮住海綿。
捨棄鮮明的綠色，改採灰色調，
色澤與質感不打折，展現沉穩雅緻。

銀葉金合歡 ACACIA BAILEYANA
PARTHENIUM'NATHUMIDORI
豆科金合歡屬
全年／花色：黃／葉色：銀綠

便利好用的灰綠色葉材。春天結黃色果實，秋天有茶色紅葉。乾燥後容易掉葉。

科隆梅子
COROKIA COTONEASTER
山茱萸科秋葉果屬
全年／葉色：灰

細小枝條上長著灰色葉片，單色調的枝葉能為花藝作品帶入微妙的色彩變化。可從盆栽中剪下使用。

薄子木
LEPTOSPERMUM BRACHYANDRUM
桃金孃科白千層屬
全年／葉色：銀綠

沉靜的裝飾能中可藉此加入分量感，灰色的枝葉流露著華奢氣息。可從盆栽中剪下使用。

銀葉菊
SENECIO CINERARIA
菊科千里光屬
全年／葉色：銀

灰色調的創作中不可或缺的素材。也可選用羊耳石蠶、白妙菊等來取代。

松蘿鳳梨
TILLANDSIA USNEOIDES
菠蘿科空氣菠蘿屬
全年／葉色：銀綠

耐果持久，灰色葉片與任何花色都很合適。色調低沉，當作捧花緞帶使用也很漂亮。

細梗絡石
TRACHELOSPERMUM ASIATICUM
夾竹桃科絡石屬
春至秋冬
花色：白、粉紅／葉色：綠、濃綠

與常春藤、闊葉武竹相比，整體顯得較為成熟雅緻。適合用於捧花。可從盆栽中剪下使用。

愛之蔓
CEROPEGIA WOODII
蘿藦科吊燈花屬
全年／花色：綠、銀綠、紫

肉質的葉片能儲存水分，不需浸水或吸水海綿也能持久觀賞。市面有切花流通，但可善用植栽。

多花桉
EUCALYPTUS POLYANTHEMOS
桃金孃科桉屬
全年／葉色：銀綠

在尤加利中屬於葉片大而圓的品種。能造出分量感，同時也能讓整個空間呈現出輕盈的印象。

鈕釦藤
MUEHLENBECKIA AXILLARIS
蓼科竹節蓼屬
全年／葉色：綠、濃綠

名為Wire Heart的特別品種，有著美麗的心形葉片。葉片掉落後也可作為乾燥素材使用。

銀葉尤加利
EUCALYPTUS GUNNII
桃金孃科桉屬
全年／葉色：銀綠

小且圓的灰銀葉片有規律地排列著，想要營造出律動感與立體感的作品時，這樣的直線條素材絕對不能錯過。

迷迭香
ROSMARINUS OFFICINALIS
唇形科迷迭香屬
全年／花色：粉紅、淡紫、水色

枝條的自然曲線極富魅力，常被使用於香草捧花與蛋糕的裝飾。可從盆栽中剪下使用。

CLASSIFICATION 4

能夠製造出高度的素材

這些植物的線條秀氣，
牧草類等素材可營造出華奢感與輕盈感，
一改粗大莖枝帶來的厚重印象。

山胡椒
LINDERA CITRIODORA HEMSL
樟科山胡椒屬
12至3月／葉色：白、黃、綠

花朵輕巧迷人，花苞猶如小果實一般。枝條長，適合用於主桌下方的裝飾。

小盼草
CHASMANTHIUM LATIFOLIUM
禾本科裂冠花屬
全年／葉色：綠

輕柔花穗隨風搖擺，有輕盈感的同時又有分量感，是森林布置或捧花的好素材。

地膚（Diamond Dust）
MAIREANA SEDIFOLIA
藜科藍奧藜屬
10至12月／葉色：銀綠

常綠色低木，花語「優渥的生活」。銀白色葉片猶如布滿白雪一般，有著美麗的直立姿態。

白花莧
AERVA SSP.
莧科白花莧屬
10至11月／花色：白

能造出高度，是很好的直線條素材。氣氛沉靜卻又能帶來分量感。須注意水分補給。

柳枝稷
PANICUM VIRGATUM
禾本科黍屬／全年
花色：淡茶、紫／葉色：綠

花穗細緻輕盈，非常適合鄉村風的搭配！適合製成乾燥花，用於捧花也十分優美。

紫葉狼尾草
PENNISETUM SETACEUM 'RUBRUM'
禾本科狼尾草屬
8至11月／葉色：綠

較大的紅茶色花穗適合沉穩低調的裝飾。將3枝以上群聚在一起，更顯統一感。

蕾絲花
DAUCUS CAROTA
繖形科蘿蔔花屬
全年／花色：酒紅

適合用於秋色搭配，能夠凝縮淡色花材的氛圍。建議裝飾於主桌下方。

CLASSIFICATION 5

為作品增添表情的素材

像果實這一類的素材，
能夠低調地襯托出主花的美麗。
又重又密實的素材，莖枝必須比主花短；
雪果等流線素材，長度則可以長一些。

石斑木
RHAPHIOLEPIS UMBELLATE
薔薇科石斑木屬／11至12月
花色：白／葉色：濃綠

又大又黑的果實能為各類風格帶來緊縮的效果。使用時請先整理葉片，突顯出黑色果實。

銀果
BRUNIA STOKOEI
絨球花科刻球花屬
全年／花色：白

銀白色的花序勾繪出原野的氣氛。適合用於花環形捧花或提包捧花，也可製成頭飾。

雪果
SYMPHORICARPOS ALBUS
忍冬科毛核木屬
8至11月／果色：白、粉紅

果實結在狀似藤蔓的細枝上，若欲增加律動感，盡可能將葉片去除，可充分展現線條。

小綠果
BERZELIA LANUGINOSA
絨球花科刻球花屬
全年／果色：亮綠

當葉材量多時，作品容易顯得暗沉，明亮的果色則能帶來時尚的印象。具有緊縮整體的效果。

非洲鬱金香（Jade Pearl）
LEUCADENDRON
山龍眼科木百合屬
12月／花色：白

小巧的銀色果實讓人印象深刻。能活用在灰色調的作品中。

多花桉的果實
EUCALYPTUS POLYANTHEMOS
桃金孃科桉屬
8月至隔年5月／花色：黃／果色：紅、綠

擁有豐碩繁多的小粒果實，具有灰色調的顏色，在任何空間都能成為焦點，而且容易製造出流線感。

尤加利（Exotica）
EUCALYPTUS
桃金孃科桉屬
9至12月／花色：綠

小粒且輕巧的果實獨特有個性。適合運用在鄉村風或自然氣息的捧花和花束。

CLASSIFICATION 6

乾燥的素材

乾燥素材的最大優點是：
不需要吸水海綿和水，相當便利。
乾燥素材可營造出蕭瑟的唯美氛圍，
這是鮮花沒有辦法呈現的。

木棉（Teddy bear）
BOMBAX CEIBA
錦葵科木棉屬
全年／花色：白、茶色

聖誕節前夕市面上可以看到白色和
茶色的木棉。兩種皆為自然色，單
朵纏繞鐵絲後使用十分漂亮。

錦屏藤
CISSUS SICYOIDES 'OVATA'
葡萄科粉藤屬
全年／莖色：綠、紅

將錦屏藤的氣根部分綁束之後，可
製成乾燥素材，用於想呈現出蕭瑟
感的捧花或布置上。

吊鐘花
ENKIANTHUS PERULATUS
杜鵑花科吊鐘花屬／4至10月（有
葉片的時期）／花色：白／葉色：綠

帶有葉片的吊鐘花給人一種明亮輕
盈的印象，很適合作為森林造景的
主桌或拱門布置。枯枝則能呈現優
美的線條。

巴西胡椒木
SCHINUS MOLLE
漆樹科胡椒木屬
全年／花色：白、粉紅、綠

小巧可愛，市面上時有新鮮的綠
色果實流通，但易出現黑斑。象
牙白和粉紅是乾燥素材。

蒲葦
CORTADERIA SELLOANA
禾本科蒲葦屬／全年
花穗色：白、粉紅／葉色：綠

2至3公尺高的莖枝上結有約50
公分長的奶油色花穗，豪邁且華
麗。市面上也有乾燥素材。

雞屎藤
PAEDERIA SCANDENS
茜草科雞屎藤屬
9至12月／花色：黃

特徵是連接成串的黃褐色小粒果
實。葉片有惡臭，可於秋天落葉後
將果實製成乾燥花材，這樣就不必
擔心會有不好的味道了。

烏桕
TRIADICA SEBIFERA
大戟科烏桕屬
12月／花色：黃／葉色：綠／果色：白

從黑色殼中露出白色的果實，黑殼
擁有與苔蘚和稻殼不同的氛圍，可
當作覆蓋用的素材。有毒，請特別
注意。

山藥藤蔓
DIOSCOREA JAPONICA
薯蕷科薯蕷屬
全年／葉色：綠、黃金

利用乾燥或不凋花的素材，從高
處垂下，製造出立體感。不凋花
會染色，使用時要留意。

婚禮專業設計師名冊

一生一次的婚禮，為了滿載美好的回憶，同時又能展現兩人的風格，
你需要專業婚禮設計師的協助，讓理想化為現實。
透過他們的專業協助，打造出獨一無二、專屬於自己的紀念日吧！

CRÉATEUR 1

CAVANÈ

ADDRESS：〒550-0003　大阪市西區京町堀1-14-25
TEL&FAX：＋816-6449-8588
OPEN：11:00-20:00
CLOSE：每週三＆每月第三週星期四
HP：http://cavane.com
BLOG：http://cavane.tumblr.com
FACABOOK：https://ja-jp.facebook.com/cavane.Fashion
E-MAIL：s_cavane@yahoo.co.jp

飄逸著歐洲鄉村風的婚紗

　　該公司以「講究的婚紗」為經營主力。禮服設計典雅，採用復古風
的天然素材，並以手工縫製。接受訂製，客人可自選布料，並參與婚
紗設計。禮服風格很適合搭配復古雅緻的婚宴主題，很多新人會穿著
這一家的禮服出席婚宴後的小派對、小聚會等。

提供婚禮企劃服務（「Cavane×ReveCouture」photo＆party plan），
為新人的婚禮提供全程規劃與協助。服務項目還包括：古典風格
的婚紗攝影、歐洲鄉村風的婚宴派對等等。

CRÉATEUR 2

ARAYA CATERING SERVICE

眼前彷彿有幅美麗的油畫

　　新谷岳大氏先生是一名美食藝術家，在法國與finger food相遇，目前提供各式各樣派對聚會的外燴餐飲服務，以誘人的美食深深抓住女人的心。同時也承辦婚禮的各項企劃工作。

婚禮派對上的擺設實景。採用當季的食材，擺盤方式美麗且可愛，心彷彿也跟著舞動。重視呈現派對的主題，食物與空間的完美搭配讓人不禁讚嘆。最新的外燴餐飲資訊請見商店的FACEBOOK。

B L O G：http://ameblo.jp/takeko-barroco
E - M A I L：araya.cs.osaka@gmail.com

CRÉATEUR 3

COTOTOKOPATISSERIE

純白的婚禮蛋糕令人目不轉睛

　　講究食材與用料，不論是當季的果醬、點心，還是裝飾用的甜點等皆有製作。辻野琴美小姐是甜點蛋糕師，她所作的純白婚禮蛋糕（Sugar Cake）彷彿是純潔的新娘一般，纖細而迷人。蛋糕上飾有蕾絲等華麗的圖樣，人們的心無不隨之飛揚。

婚禮蛋糕有兩種，一種是可與親友們一起享用的Sugar Cake，奶油蛋糕的外層包覆了砂糖；一種是純粹用來裝飾的模型蛋糕。派對上的各式點心皆有製作。

B L O G：http://blog.livedoor.jp/cototoko
E - M A I L：cototoko@jttk.zaq.ne.jp

CRÉATEUR 4

ART D'ENCADREMENT

將紀念品裱框，讓回憶永存

　　裱框的法文是「ENCADREMENT」，這項技術可以襯托出畫作、明信片、版畫、物品等的價值。向井理依子小姐在法國習得裱框技術，裱框的同時也傳達出享受美感生活的態度。

為了本書的圖片拍攝，我們曾委託製作「將婚禮當天使用的物品（皇冠、結婚證書、帽針、頭花）裱框起來」（參見P.108）。這種「將紀念品裱框起來」的作法，既優雅又奢華。

TEL & FAX：+81797-26-7788
H　　　P：http://encadrement.jp
B L O G：http://cadre.exblog.jp
FACEBOOK：http://ja-jp.facebook.com/ArtDencadrement
E - M A I L：info@encadrement.jp

CRÉATEUR 5

AVALEZ

穿著古雅的和服或婚紗迎接美好的一天！

復古風的專門店中陳設著古董和服及頭飾等物品，讓人沉浸在懷舊的情緒之中。負責婚禮的服裝造型、和服著裝等專業規劃，也提供租借服務。如果你對白色和服「白無垢」或復古和服有興趣，絕對不能錯過這家店！

服飾店會在特定的時間內變身為照相館，可以在店家的協助下穿著和服，並且拍紀念照。不論是男女朋友或已變成一家人，藉由照片紀錄人生的每個階段吧！

ADDRESS：〒550-0014　大阪市西區北堀江1-21-11 山名大廈1F
T E L：+816-6585-9121
F A X：+816-6585-9121
H P：www.avalez.jp
FACEBOOK：https://www.facebook.com/AVALEZ.kimono
E - M A I L：info@avalez.jp

CRÉATEUR 6

GREEK GIFT

一根蠟燭，擁有改變空間的魔力

　　華麗的「花蠟燭」彷彿是一朵朵真的玫瑰，這些都是燭藝作家有瀧聰美的作品。燭身上刻繪了纖細的浮雕，非常優美雅緻，一瞬間就能讓人恍若置身歐洲。這樣的藝術精品相當適合用來布置婚禮現場。

本書P.8至P.13使用了有瀧小姐製作的美麗蠟燭，那種優雅會讓人不禁讚嘆。美妙的蠟燭在復古雅緻風的婚禮空間中不可或缺——正因如此，製工更為講究。

H　　　P：http://www.floralcandle.com
BLOG：http://greekgift.exblog.jp
FACEBOOK：https://www.facebook.com/satomi.aritaki
E-MAIL：chaxtuco@mars.interq.or.jp

CRÉATEUR 7

JOLIE TETE

形塑最美麗的浪漫造型

　　經年累月的收集之下，店主人擁有許多世上獨一無二的、特別的古董頭紗與小雜貨，並提供對外租借與販售。同時也跨足雜誌、廣告攝影與時裝展等領域，負責新娘的髮妝與彩妝。不因時間而改變初衷，專注於法式古典風格的創作，正是JOLIE TETE豐富獨特的魅力所在。

ADDRESS：〒550-0003
　　　　　大阪市西區京町堀1-14-25　京二大廈　310號室
T E L：+816-6445-7770
H　　　P：http://jolie-tete.jp
E-MAIL：info@jolie-tete.jp
INSTAGRAM：http://instagram.com/jolietete.hat

CRÉATEUR 8

NATURAL FLOWER [DEUXR]

與當季的花朵一同共度美好時光

　　渡部裕美小姐將當季的新鮮花朵進行乾燥加工，創造出與鮮花截然不同的魅力。花藝作品相當雅緻，惹人憐愛，作為室內裝飾也相當合適，推薦給喜歡法式優雅的你。以蜜蠟加工製成的「蜜蠟花」都是原創作品，纖細而柔美。

用心地將花兒一朵一朵綁束起來，以滿滿的愛製作出花藝作品和捧花，細緻且美麗，沉靜的顏色讓人看得出神。渡部小姐的乾燥花作品可以在網路商店訂購，也可以參考她定期舉辦的乾燥花花藝教室。

H　　　P：http://deuxr2011.com
FACEBOOK：https://www.facebook.com/Deuxr2011
E-MAIL：info@deuxr2011.com

CRÉATEUR 9

ILE DE RE

法式優雅——專屬於大人們的婚禮

　　在巴黎、荷蘭、比利時學習花藝設計之後，広瀬佳子小姐以自由花藝設計師的身分獨立經營花店。她經手的婚禮花藝裝飾和捧花，色彩的表現充滿了法式風格，洋溢著高雅的氣質與魅力。她設計的婚禮流露著法式優雅，有著大人的成熟穩重。

提供的服務內容相當多元，包括：婚禮會場布置與花藝設計、花束與花禮製作、花與綠色植物的空間設計、花藝教學，以及策劃法國文化的體驗活動等等。

H　　　P：http://ilederemidi.jimdo.com
FACEBOOK：http://www.facebook.com/parisnosora
E-MAIL：parisnosora14@gmail.com

LA BOUTIQUE DE CHAMPETRE SHABBY

REVE COUTURE

ADDRESS：〒570-0046　大阪府守口市南寺方北通2-1-2
（工作室Raspberry旁）
T E L：+816-6991-3093
O P E N：11:00 - 17:00
CLOSE：不定期公休。※營業日請隨時參考instagram
H　　P：http://www.revecouture.com
BLOG：http://rcouture.exblog.jp
INSTAGRAM：https://www.instagram.com/revereve_/
E - MAIL：webmaster@revecouture.com

最華奢的空間，沒有之一

　　吉村小姐擅長以森林為主題，打造充滿故事性的會場布置、花藝裝飾，風格新穎，與眾不同。她同時也經營法國古董專賣店，店內的古董雜貨主要都在法國採買，包括餐具、燭台、框架、桌椅等家具，也售有蕾絲、胸花、布料或紙張等，每一樣都是嚴選，每一樣都令她心動。

　　店內說不上寬敞，但每一區的布置都有各自的故事，讓人不禁為之讚嘆。經常利用洋溢古董氣氛、有著優美曲線的植物來裝飾店內空間，店內好像就是一座美麗的森林。亦提供室內設計服務，包括個人住宅、活動會場、店鋪的花藝裝飾等。

　　同時還經營了一個工作室Raspberry，其中陳列了相當豐富的稀有法國薄紗、布料等。有興趣的人不妨前去拜訪。

吉村みゆき
MIYUKI YOSHIMURA

花藝＆造型設計師

　　曾於飯店擔任婚禮花藝師，同時負責飯店內的布置與陳設。後來自行開業，除了進行活動會場、婚禮、攝影場景等花藝裝飾與布置，也承辦展示會、庭園等各類展覽的企劃案。於2005年開始經營獨創店鋪Reve Couture，專賣法國古董、花、植物等，店內充滿故事性，有著獨特的世界觀。目前也在花藝設計教室等擔任講師。

　　著作包括《フレンチ・デコ・インテリア》、《好奇心のある部屋》（グラフィック社）、《法式仿古風＆裝飾素材集》（中文版：良品文化／日文版：翔泳社）。

花の道 43

法式夢幻復古風
婚禮布置＆花藝提案

作　　　者／吉村みゆき
譯　　　者／楊妮蓉
發　行　人／詹慶和
總　編　輯／蔡麗玲
執　行　編　輯／李宛真
編　　　輯／蔡毓玲・黃璟安・劉蕙寧・陳姿伶・李佳穎
執　行　美　編／韓欣恬
美　術　編　輯／陳麗娜・周盈汝
內　頁　排　版／韓欣恬
出　版　者／噴泉文化館
發　行　者／悅智文化事業有限公司
郵政劃撥帳號／19452608
戶　　　名／悅智文化事業有限公司
地　　　址／新北市板橋區板新路 206 號 3 樓
電　　　話／(02)8952-4078
傳　　　真／(02)8952-4084
網　　　址／www.elegantbooks.com.tw
電　子　信　箱／elegant.books@msa.hinet.net

2017 年 9 月初版一刷 定價 580 元

Botanical French-Shabby Wedding
ボタニカル・フレンチシャビー・ウェディング
© 2015 Miyuki Yoshimura
© 2015 Graphic-sha Publishing Co., Ltd.
This book was first designed and published in Japan in 2015
by Graphic-sha Publishing Co., Ltd.
This Complex Chinese edition was published in 2017 by
Elegant Books Cultural Enterprise Co., Ltd.

經銷／高見文化行銷股份有限公司
地址／新北市樹林區佳園路二段 70-1 號
電話／0800-055-365 傳真／(02) 2668-6220

國家圖書館出版品預行編目 (CIP) 資料

法式夢幻復古風：婚禮布置 & 花藝提案 / 吉村
みゆき著；楊妮蓉譯. -- 初版. -- 新北市：噴泉
文化館出版：悅智文化發行, 2017.09
　面；　公分. -- (花之道；43)
ISBN 978-986-95290-2-0(平裝)

1. 花藝

971　　　　　　　　　　　106014277

STAFF

裝幀・內文設計／久能真理
攝影／
MIEKO URISAKA（p.43-55、作者近照）・平沢千秋（p.14-19、26-31、
56-62、96-97、103-107 下、108-110 上、111-117 上、119 下 -120、127
下 -129、130 下 -131、134 下 -136、137-140）・森 一美（p.8-13、20-
25、64-73、96-97、107 上、110 下、117 下 -119 上、124-127 上、132-
134 上、137-140）・伊東かおり（p.86-88、98-99）・Takashi Kamiyoshi
（p.96-97）・CAPE LIGHT（p.92- 93）

採訪・內文／平沢千秋
服裝設計／村上きわこ（p.43-55 模特兒）
髮妝設計／そのこ　　（p.43-55 模特兒）
翻譯／ Olivier Desobeaux・鶴留聖代
編輯／篠谷晴美

攝影協力／
ウェディングスクエア梅田／チャペル・ド・コフレ（p.8-13）・
網站：http://www.umeda-wedding.com
poetika（p.43、54）、網站：http://poetika.jp
『Lei wedding 阪神版』、網站：http://www.lei.ne.jp/h
cavane
ウーバレゴーデン
nishijyuku building
DUMAS
旧グッケンハイム邸

〔grand merci a..〕
hikaru & ayako
naoki & yuko
jun & yuki
kenta & kazumi
shu & kazuko
broderie//orange
hoagrafika
fsan
〔et ..〕
mes amis et chère famille